好LOGO

是你的商機&賣點

BRANDING ELEMENT-LOGOS 4

SendPoints ── 編著

目錄

II 時尚類 FASHION

III　IT 類　IT

IV　文化類　CULTURE

| V | 附錄　　MORE LOGO |

飲食類　**FOOD & BEVERAGE**

餐廳
烘焙坊
咖啡廳
飯店
食物調理
市集
食品
酒類

DENKSTUDIO

設計過程

在我們看來，設計一款商標最大的挑戰就是創造有意義的資訊。因而，一個計劃我們會先從語義場的角度開始搜索關鍵字，從一般到具體，從感性到理性，最後反過來重複整個過程，直到得到明確的設計理念來定義視覺造型。我們喜歡簡潔，我們希望除此之外，最後的結果還會有意想不到的小驚喜，這意味著我們成功地在設計理念和直覺之間找到了平衡。設計商標的過程也是和客戶不斷溝通交流的過程，因而溝通技巧至關重要。我們的溝通不應該只是傾聽和理解客戶的需求和想法，也應該有原則地遵循我們自己的想法。

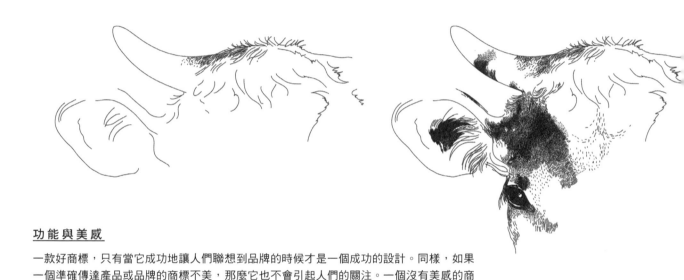

功能與美感

一款好商標，只有當它成功地讓人們聯想到品牌的時候才是一個成功的設計。同樣，如果一個準確傳達產品或品牌的商標不美，那麼它也不會引起人們的關注。一個沒有美感的商標，不能引起消費者或客戶的情感共鳴，也就體現不出它的價值。

細節處理

設計商標的過程中特別需要留意細節，每一個細節的增減都可能賦予商標新的含義。因此，每一個細節都很重要。為了達到一個完整的視覺形式，我們會檢查並摒棄所有多餘的細節。

PROFILE www.denkstudio.com

Denkstudio是俄羅斯聖彼得堡的一家設計工作室，專注於視覺傳達設計，主要從事平面和互動設計。這個團隊一共有三個人，在設計上，她們並不是總能持有相同的觀點，卻都有相同的渴望和意願去創作和學習。在這次訪談裡，他們分享了自己商標設計的過程和理念。

「**好商標＝好訊息**，能很好地傳達資訊，且寓意深刻。」

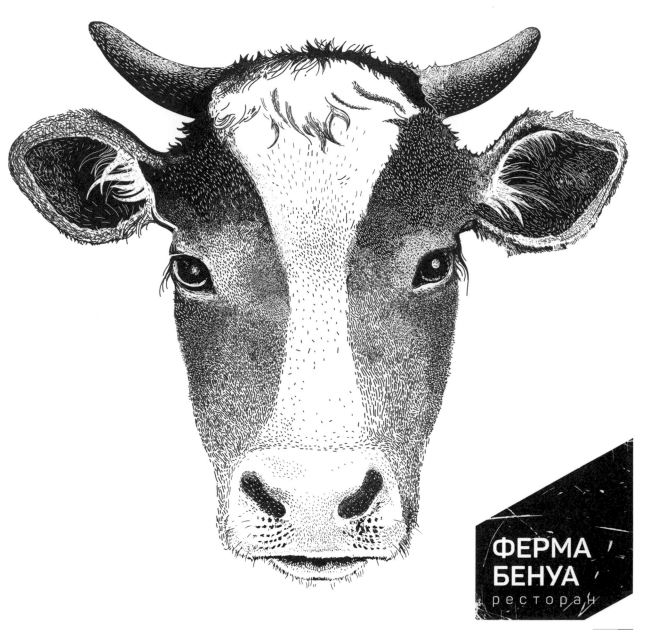

BENUA FARM | 俄羅斯・牧場餐廳

Tip **可拆解的設計**，使商標在印製運用方面更具靈活多樣性

Benua Farm是一間家族式經營的餐館，位於俄羅斯聖彼得堡附近，由U. Benua家族建於1890年的牧場內。其商標設計體現了該餐館的經營理念——一段新篇章與一個古老的牧場。它的商標由兩個圖形元素組成：一個是母牛的素描，一個是該農場在地圖上的輪廓。這兩種元素都具有較高的識別度，可放在一起作為完整的商標，也可單獨使用。

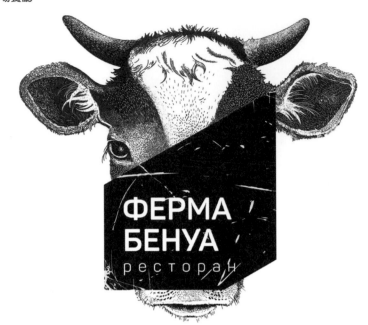

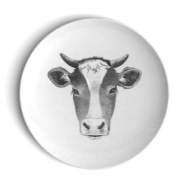

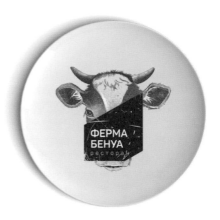

TEGUSU

設計過程

首先要聆聽，獲取客戶盡可能多且詳細的資訊，以這些資訊為基礎，去明確設計課題還有概念，用簡潔的文字加以表述，再和客戶共同確認這些資訊。接著，在獲得和課題或概念相關的關鍵字之後，便可以將與之密切相關的一些主題構思出來，用鉛筆描繪出大致的輪廓（比方說和「自然」相關的有樹、葉、雲、動物等）。關鍵字和草圖出來之後，便可以在頭腦中構思出足以表現概念的商標設計。畫草圖和理念思考可以同時進行，正如同從言語中獲得圖案的靈感，借由對主題或圖案的具體描繪，新的視角、言語的靈感也得以產生，設計思維由此拓寬。方案誕生之後，還需反覆琢磨，方案是否使課題清晰，是否充分展示了概念，是否能從視覺上實現有效的表達。之後再移交到電腦介面操作，去進行字體設計等細節的工作。

功能與美感

商標造型的大部分工作是依據目的和功能而展開的。充分實現功能性的商標，即使是在造型的細部，比如說為何採用幾何形式，為何用纖細的線條去表現，這其中的必要性都能用言語道出。重要的是如何在保證功能性的同時保持美感，這其實是技術問題。平日裡接觸大量的設計時，有意識地記住那些讓人覺得美的素材、圖案是如何配置以取得平衡和字體如何搭配等，在需要的時候便能自由地調度出來。

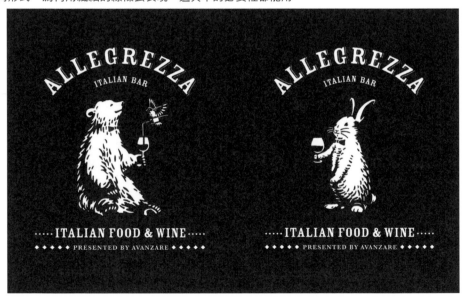

PROFILE tegusu.com

藤田雅臣（Masaomi Fujita），1983年出生於日本靜岡縣，自靜岡文化藝術大學畢業之後，一直從事著策劃、編輯、指導的工作。直至幾年後重新找到自己的定位，才轉型成為設計師並進入一家為化妝品、時尚和雜誌領域製作廣告的公司，擔任其設計和藝術指導。2012年他成立了自己的設計公司tegusu。自此開始承接一系列為公司及店家從概念策劃到視覺識別設計（CI & VI）的工作。

ITARIAN FOOD & WINE

enjoy your time !

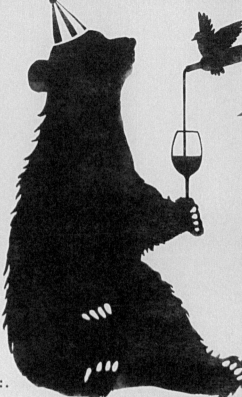

At NAKA MACHIDAI

tel 045-943-5545
allegrezzan4@yahoo.co.jp

PROMINENCE 2F***
1-22-18, NAKAMACHIDAI
TSUZUKI, YOKOHAMA
KANAGAWA, JAPAN

OPEN

17:30-24:00
CLOSE:MONDAY

PRESENTED BY ITALIAN BAR
AVANZARE
AT CENTER MINAMI
ITARIAN FOOD & WINE

ALLEGREZZA

-since 2015-

ITALIAN BAR

ALLEGREZZA │ 義大利・餐酒館

Tip **以符合店內氛圍的設計**，使商標與店家緊密結合

Allegrezza是一家義大利餐酒館，供應嚴選酒品和當季食物。店名在義大利語中意為「歡樂」、「樂趣」，受此啟發，設計師以「馬戲」為主題進行了視覺形象設計和餐館裝飾。商標描述了「馬戲團之星」大熊結束一天的工作後來到酒吧的意象，給人一種放鬆的感覺，而店裡裸露的磚頭則營造出一種成熟的氛圍。

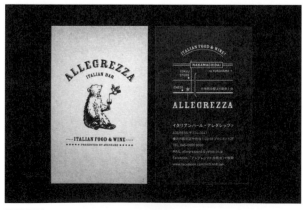

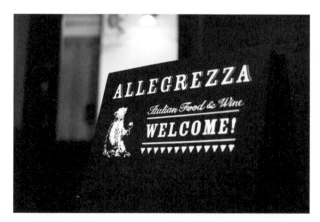

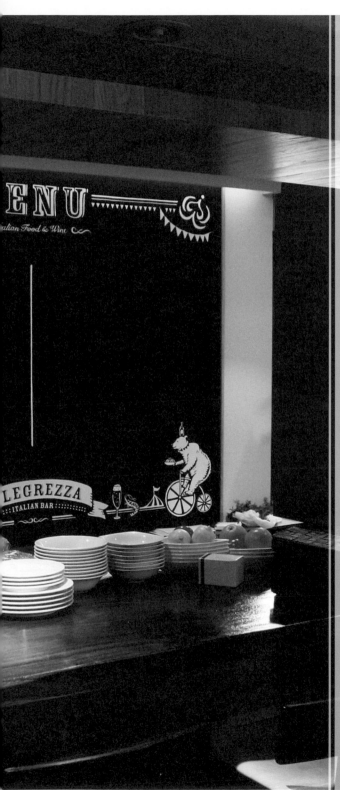

細節處理

細微差別可使商標所傳達的資訊也隨之改變，正因如此，專注於細節，才能製作出恰當傳達概念的商標。

近幾年，網際網路發展迅猛，憑藉自動生成系統，設計師可將商標和字體自由組合設計出新的商標。在商標設計領域，對設計師的獨立設計能力及功能性的要求都達到了新高度。商標外觀的巧妙、簡潔、協調、完整是非常重要的，也是設計師應該獨自把握的。與此同時，商標如何發揮功能，則視實際中使用的場合以及想要達到的交流功能而定。這些都是需要考量的部分，對於商標設計的原創性具有非常重要的作用。

排版造型時，網格系統對於文字骨骼的製作發揮著毋庸置疑的作用。我自己就經常使用網格來梳理整體的設計。在細節的造型上，無襯線一類的直線型字體製作較方便，而襯線字體注重墨水筆跡帶來的微妙差別，有時候覺得沒有使用的必要。特別是在設計日本漢字和平假名這類字體時，是否需要展示書寫時的筆跡，一收一放之間的自然律動，都需要視整體的平衡而決定。

建議

對於設計師來說，商標設計最終是眼前的一幅畫面，在非常狹窄的視野中和細節作戰。但是在此之前，如何以廣闊的視野審視設計課題則是非常重要的。廣闊靈活的視角，對於我來說便是在意想不到之處獲得設計課題、啟示，深入發掘客戶的想法，憑藉自由的想像輸出方案。這樣創作出來的商標，就能述說獨一無二的故事。

MANTRA | 義大利‧素食料理

Supercake (Srl)
www.supercake.it

Tip 將字形與圖案結合成一幅商標畫

Mantra是義大利第一家素食餐廳。設計理念源於種子和本質的概念，因而簡潔是整個設計追求的目標。摒棄所有不必要的修飾，以期得到一個嚴密、和諧與功能性合一的形象。商標設計始於Helvetica Neue字體，進而將每一個字母調整得愈加柔軟和簡潔，使其更接近自然和本質。「Mantra」這個單詞的底部被切斷，意味生長的過程，置於其下方的種子是該理念的強化。

bīja
(seed)

growth

cycle

mantra
raw vegan

Helvetica Neue

abcdefgjkhilmnopqrstuvwxz 0123456789
abcdefgjkhilmnopqrstuvwxz 0123456789
abcdefgjkhilmnopqrstuvwxz 0123456789
abcdefgjkhilmnopqrstuvwxz 0123456789
abcdefgjkhilmnopqrstuvwxz 0123456789

Mantra

abcdefgjkhilmnopqrstuvwxz 0123456789
abcdefgjkhilmnopqrstuvwxz 0123456789

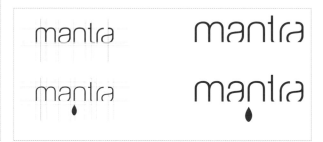

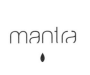

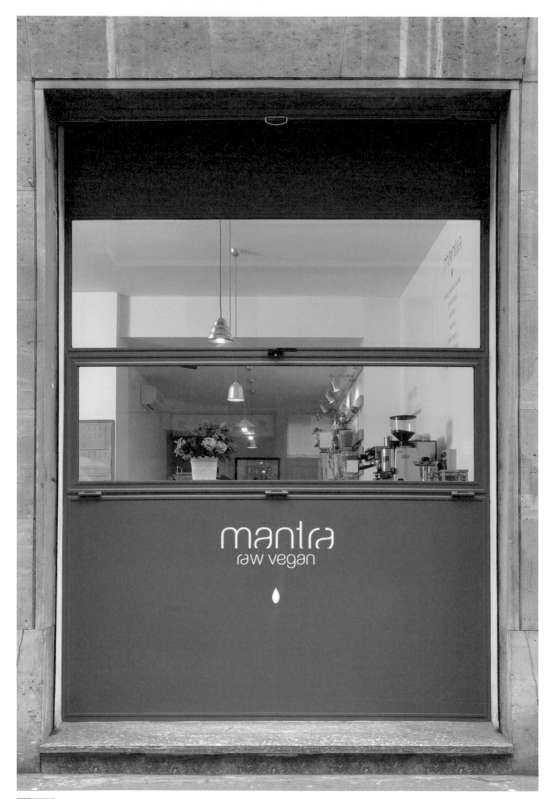

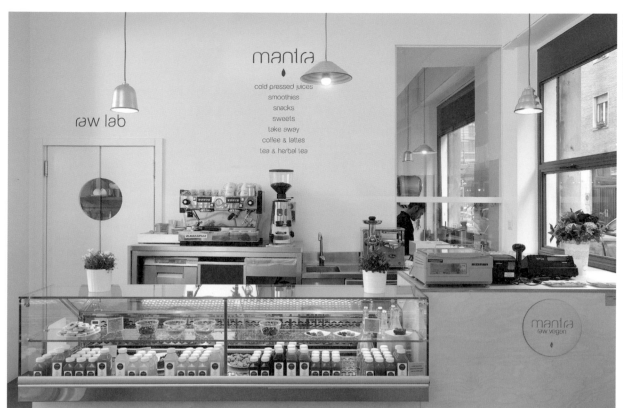

BA 53 │ 挪威・北歐料理

Nicklas Haslestad / Pocket
nicklashaslestad.com / pocketoslo.com

Tip **把路牌融入招牌**，記住店名就記住地址

BA 53是奧斯陸的一家餐館，位於Bygdøy Allé 53大樓。它的商標設計源於餐館的位置以及奧斯陸的路標牌，旨在體現該餐館的純粹與新鮮、傳統與歷史。設計上，除了表現該餐館名字背後的淵源與故事外，還要體現出餐館主廚獨具匠心的烹飪手法。菜單會隨著北歐季節的變化而變化，因此配色方案便以這一特點為依據。

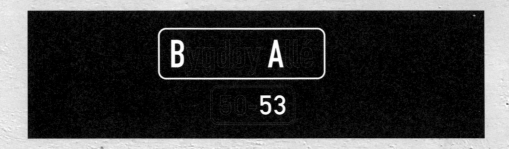

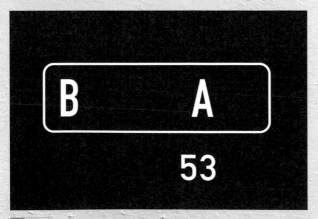

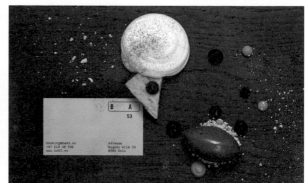

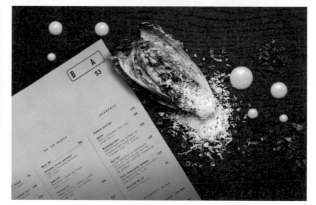

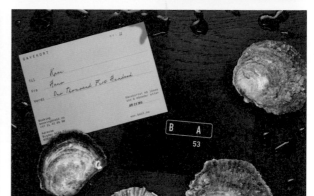

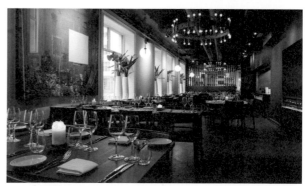

Tip 無襯線字體搭配食物原形圖案，展現大氣性格

作為加拿大的頂級廚師之一，Chef Lee重新推出了他的餐廳Nota Bene，從空間到菜單，進行一次徹底的改造。因而，他們需要一個講述品牌故事的新商標。餐廳的室內設計體現了有機材料和現代材料的結合，受此啟發並有感於主廚的烹飪哲學，商標設計充分反映出上好食物的精髓所在。給人原生感的圖形，帶著一種手工質地，體現了主廚對食物至深的熱愛；無襯線的文字意在表達餐廳將會帶給人輕鬆愉悅的體驗。現代風的圖示商標是多樣性的表現，特別的字體設計是品牌個性的體現。

- 180 -

NOTA BENE

- QUEEN ST. WEST -

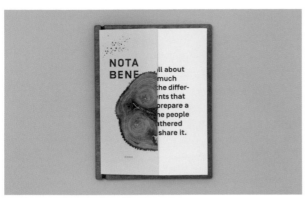

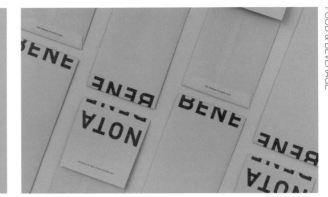

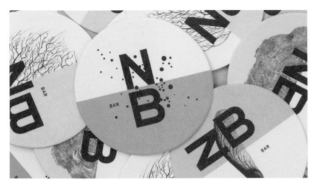

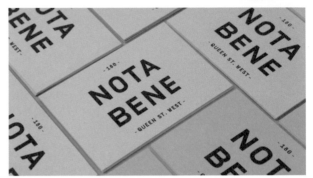

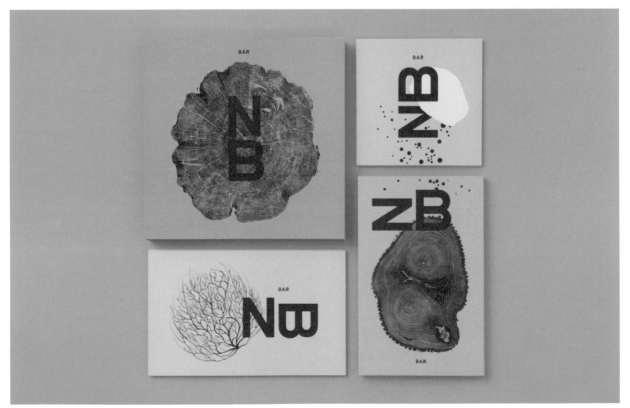

BURGER CHIC | 美國・漢堡店

Differantly Studio
www.differantly.com

Tip 用簡單線條和黑白配色，營造優雅時尚感

Burger Chic位於布魯克林，是一家創意漢堡餐廳，主廚為法國人，主要供應用當地食材製作的三明治。為了讓設計看起來現代精緻而不死板，Differantly工作室想在素淨的優雅和動態的創意之間找到一個平衡點。最後的結果是一個簡潔的漢堡形象，搭配一個優雅的領結。一方面，纖細的線條和極簡的黑白配色，讓圖形看起來時尚優雅。另一方面，好玩新鮮的修飾比如膨脹的芝麻圖案和一系列的圖示是商標圖形元素的衍生。

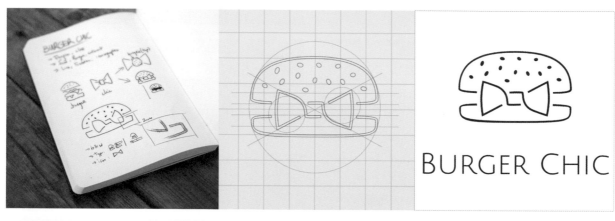

LOVNIS | 西班牙・創意料理

🔍 Erretres
www.erretres.com

Tip **玩心大起的鍵盤按鍵**，來自同樣想像力豐富的創店宗旨

Lovnis餐館的烹飪方法是1980年代的傳統料理和高級烹飪的結合。店名是英文單詞love（愛）和西班牙語ovnis（盤子、碟子）的組合，表達的是外星人用劫持食物做出非凡菜肴的熱愛。它的商標設計創意地以太空船的控制板和鍵盤為靈感，以複合鍵盤的按鍵創造了一系列的圖形系統。

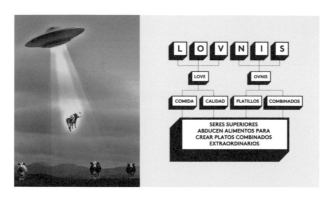

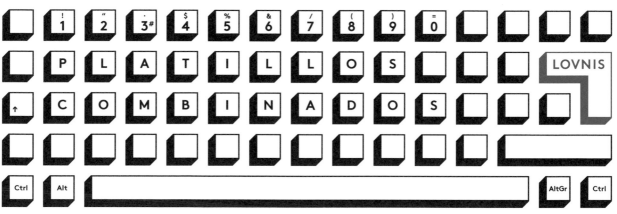

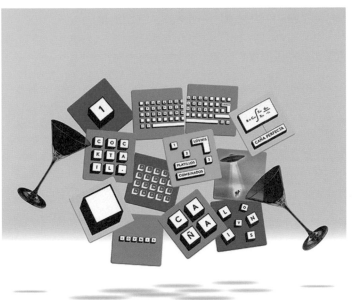

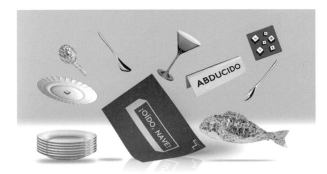

WINE REPUBLIC | 亞美尼亞・歐式料理　🔍 MAROG Creative Agency
marog.co

Tip 以地圖式商標，營造古老傳統氛圍的吸引力

Wine Republic位於亞美尼亞首都葉里溫的市中心，是一家歐式餐酒館，在酒文化上有著獨特的風格。MAROG工作室從包括葉里溫的一些歐洲城市尋找靈感，品牌設計圍繞 Wine Republic主建物的地圖展開。地圖上繪製了一些主要的古建築：街道、建築、公園甚至是雕塑，都能讓人憶起古老的釀酒傳統。品牌名字、商標和形象設計一起講述背後的故事，吸引著更多遊客來探索，並感受它舒適的氛圍。

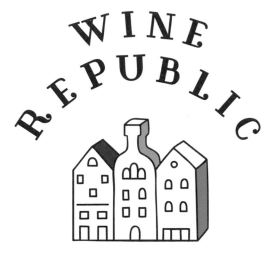

WINE REPUBLIC

FOOD AND WINE
SHOP

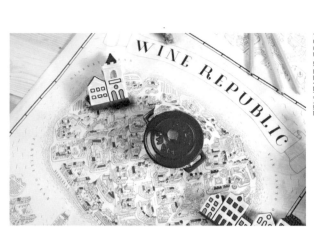

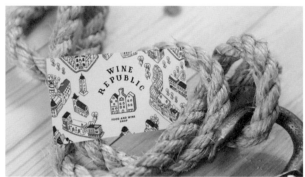

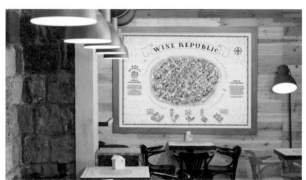

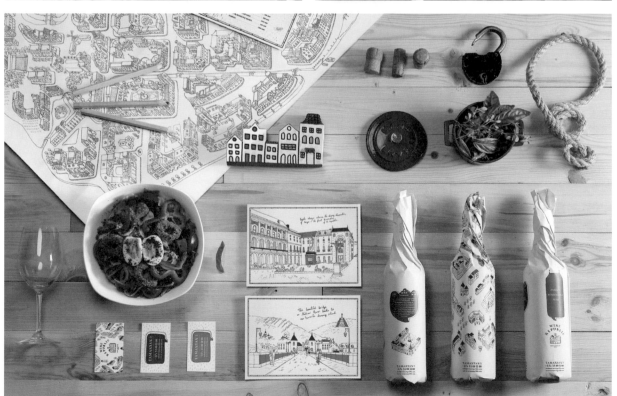

VISCVLE DELI | 德國・在地料理

Studio Una
www.studiouna.de

Tip 將歷史性家徽現代化，傳統意味鮮明又不失新鮮感

Viscvle Deli是一家小餐館，除了供應美味的食物，還出售當地的自製產品。這家餐館的所在地Visculenhof（位於呂訥堡）歷史悠久，可以追溯至中世紀。因此，它的商標設計基於Vischkulen古老家族的徽章，加以細節上的處理，最後的設計流露出帶有歷史感和手工感的獨特魅力。

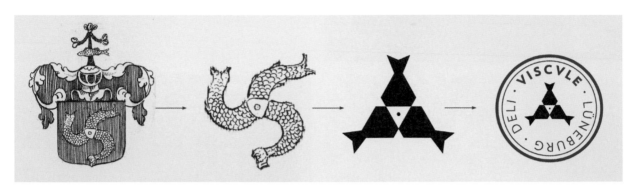

VISCVLENHOF ANNO 1400

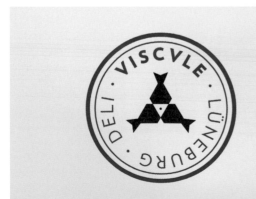

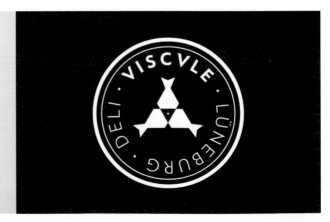

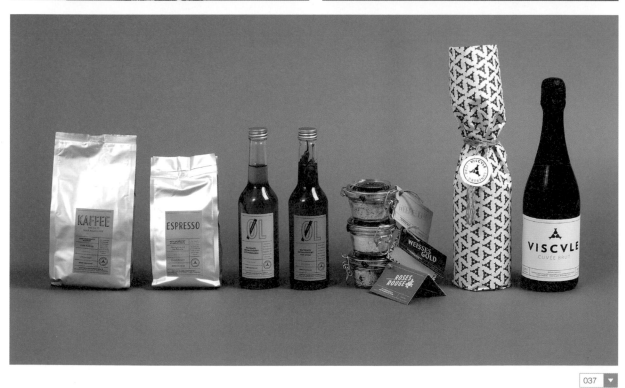

Tip **使用個性化簽名**，將品牌精神表露無遺

Alt. Pizza供應來自美國西海岸的美式披薩，商標設計的靈感源於西海岸無拘無束放任自由的文化。Alt. Pizza的商標設計定位了該品牌的方向——向繁忙都市裡奔放的簽名致敬。受音樂概念的驅使，唱片封面和朗朗上口的歌詞運用，使整個VI視覺識別設計（visual identity）大膽而充滿魅力。

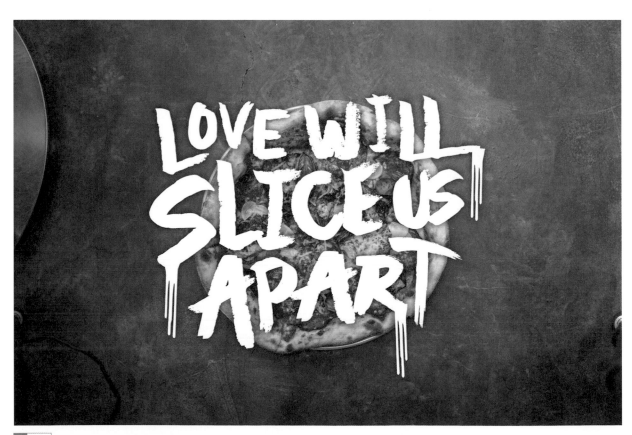

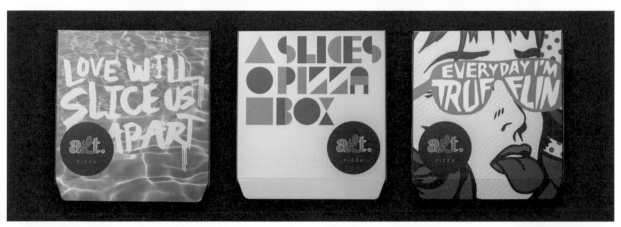

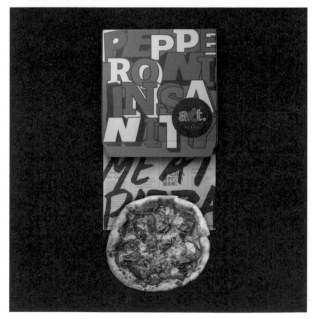

Tip 混搭不同字體，表達品牌的多元特質

Calicano餐廳位於俄羅斯莫斯科，主營加州料理。餐館名字源於加州俚語，意指出生在加州同時講西班牙語和英語的人，體現了餐廳欲梳理美國各州文化和美食多樣性的理念。設計師從名字獲得靈感，創作了一個由形狀各異的字母組合而成的商標，每一個字母講述著不同的故事，表達著加州最具代表性的文化大熔爐的個性。

CalicANo

· MELTING POT ·

CaliCano	CaLicano	CaLicANo
CaliCano	CalicaNo	CaLicANo
Calicano	CaLicano	CaLicANo
Calicano	CalicAno	CaLicANo
Calicano	CaLicANO	CaLicANo
CALICANO	CalicaNO	CalicANo
Calicano	CaLicANo	CalicANo
CALICano	CaLicANo	CalicANo
Calicano	CaLicANo	CalicANo

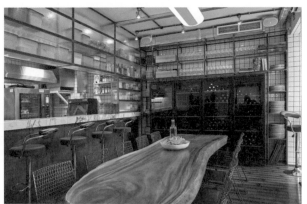

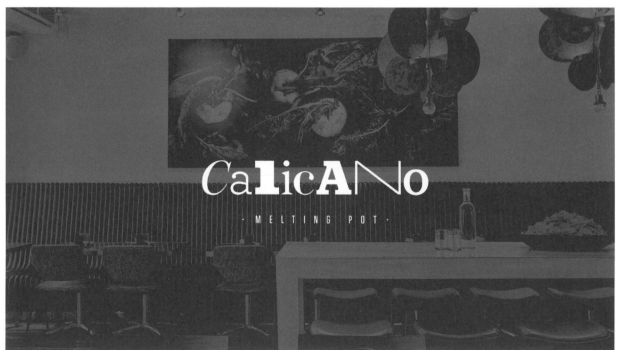

Tip **簡單的形象戳記**，使設計得以應用於品牌的所有層面

Cooklyn餐館位於紐約布魯克林展望公園（Prospect Park）附近。整體設計的目標是使其看起來舒適、現代、優雅，足以吸引顧客且含蓄地影射布魯克林精神。商標設計成為Cooklyn餐館的形象戳記。一個簡潔的字母組合圖案，使之得以輕鬆應用於整個品牌識別系統──不僅可作為商標，也可以重複其抽象化的階梯形狀構成印刷資料的圖案。

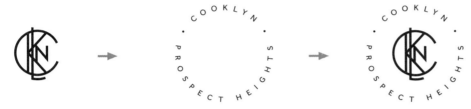

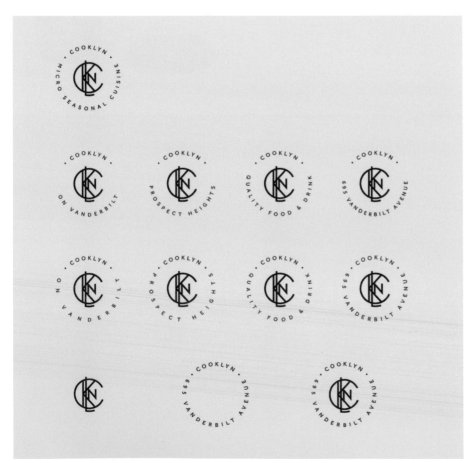

COOKLYN

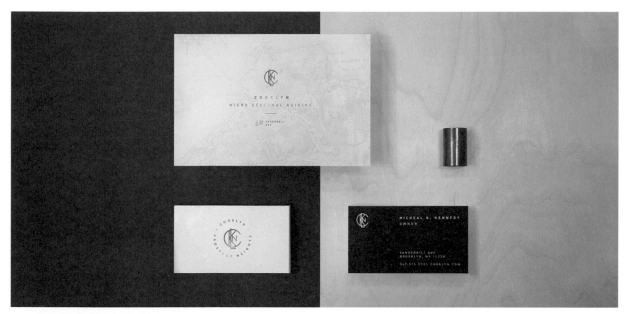

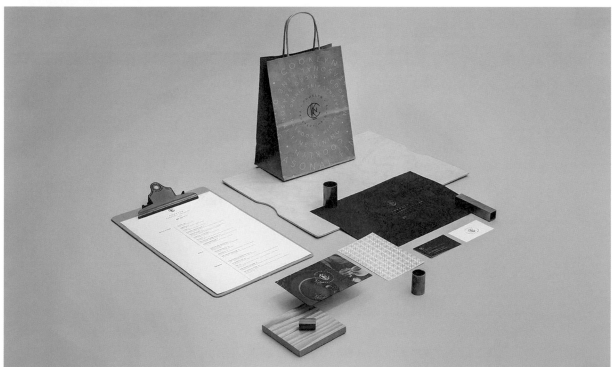

CAFÉ CON LECHE | 美國・拉丁美式料理

Emicel Mata
www.behance.net/emiyog

Tip 新型態餐飲，搭配**活潑可愛手繪風格吸引年輕族群**

Café Con Leche是一間重新定義速食料理的拉丁餐館。商標的誕生源於拉丁美洲和加勒比海豐富的飲食文化。設計從明亮的色彩、紋理和字體等元素，綜合反映了拉丁美洲的新烹飪理念——現代、誘惑、令人愉快且充滿活力。商標由手繪圖案和印刷字體組成，活潑有趣，吸引著年輕的食客。

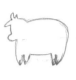
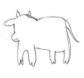
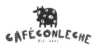
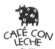

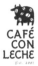

Font sketches

computer-enhanced image

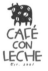
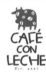

Grid

Official

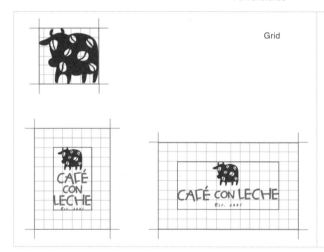

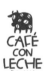

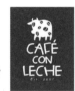

Optional

Color options

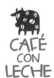
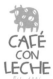

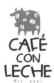

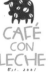

- latin eatery -

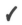

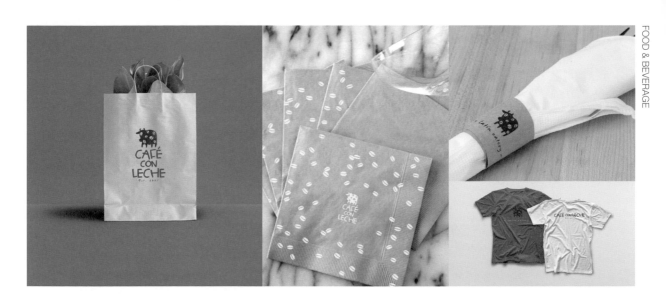

RICE MOMENT │ 台灣・創意料理

transform design
www.transform.tw

Tip 大玩雙關語，國字米變身時鐘指針，分享米食時光

Rice Moment（米時）是台北的一家創意餐館，主營食物以米為主要食材，旨在以新的方式詮釋白米，創造出新口味。它的商標設計基於一碗米／時鐘的造型，表達餐廳的「白米、分享與時間」的核心理念。

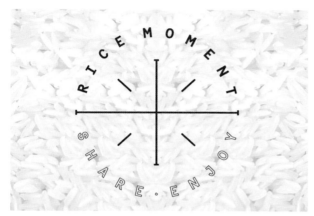

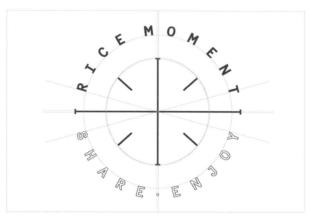

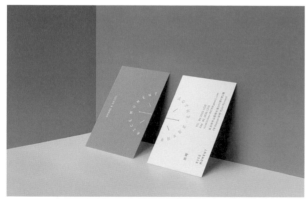

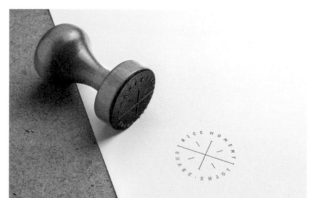

SŁODKI KOMIN | 波蘭・點心

Zuzanna Rogatty
www.rogatty.com

Tip **放大商品的可愛性格**，增加吸睛效果

Słodki Komin烘焙店位於波蘭，由一位年輕女孩經營，出售匈牙利傳統點心。這種點心在波蘭並不常見，因而需要一個新鮮醒目的設計來吸引顧客。它的商標基於花式自訂字體，這些字母筆劃粗細一致、可愛動人，周圍裝飾彩虹糖條，這些彩色條狀物同時作為圖案運用於整體形象設計之中。

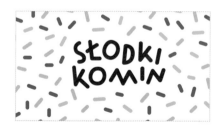

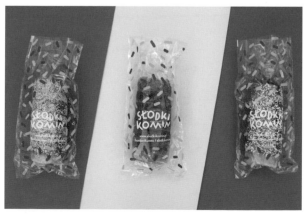

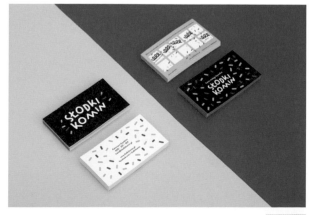

BROODJE VAN EIGEN DEEG | 荷蘭・麵包坊

Jeroen van Eerden
www.jeroenvaneerden.nl

Tip **善用負空間**，繪製獨特手工商標

Broodje van Eigen Deeg位於荷蘭，是一家法式麵包坊，堅持用傳統的酸麵種發酵法製作麵團。為了向他們對傳統手工藝的堅持致敬，設計師用手工繪製的字母「B」作為它的商標，而字母中間的負空間正好為一塊麵包的形狀，字母顏色的選擇也是基於烘焙後的麵包色彩。

Letter 'B' + Brood + Ambacht + Dynamisch =

The Processes of Evolution

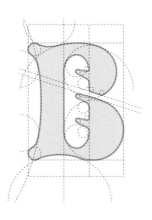 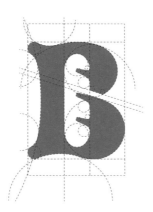

computer-enhanced image

Beeldmerk + Typografie =

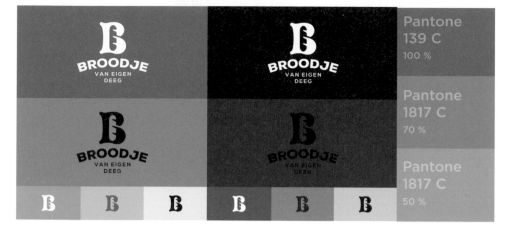

Pantone 139 C 100 %	Pantone 1817 C 100 %		Pantone 1817 C 100 %
Pantone 1817 C 70 %			Pantone 1817 C 70 %
Pantone 1817 C 50 %			Pantone 1817 C 50 %

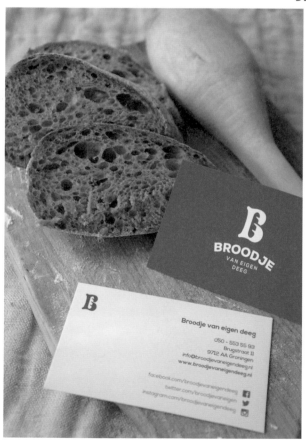

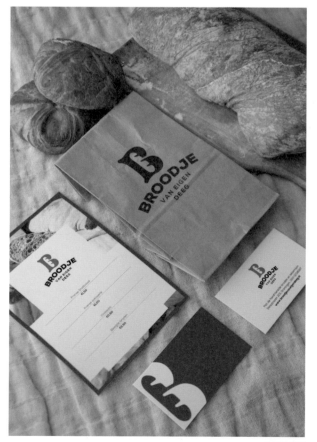

BRIGHTON BAKERY | 日本・麵包坊

🔍 KOM Design Labo
www.design-kom.com

Tip 將首字母B變身吐司麵包，帶有商品既視感的可愛商標

Brighton Bakery麵包坊已有十年的歷史，KOM Design Labo負責此次品牌更新設計。 新商標的設計是對舊商標的繼承和發展。設計師沿用了首字母組合的圖形設計，同時將其中一個字母「B」演變為飽滿、誘人的麵包，使整個設計更加直接明瞭。

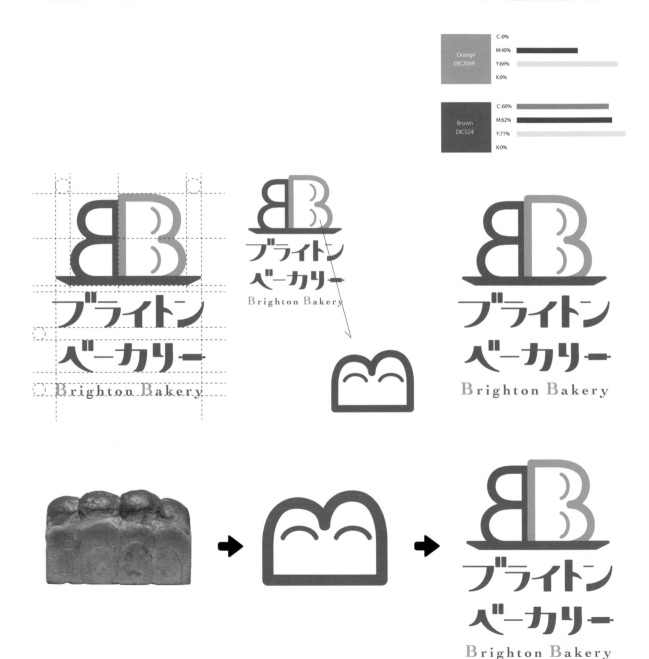

	C:0%
Orange DIC2049	M:40%
	Y:66%
	K:0%

	C:60%
Brown DIC524	M:62%
	Y:71%
	K:0%

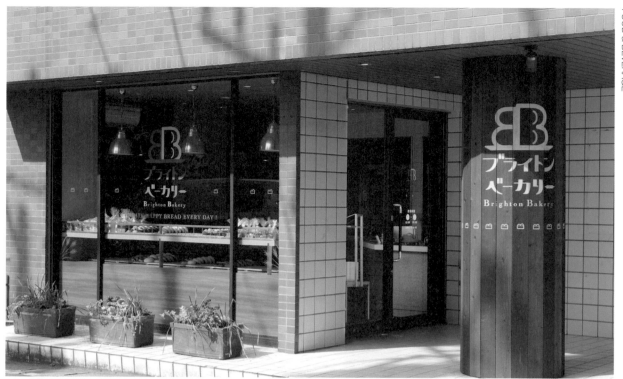

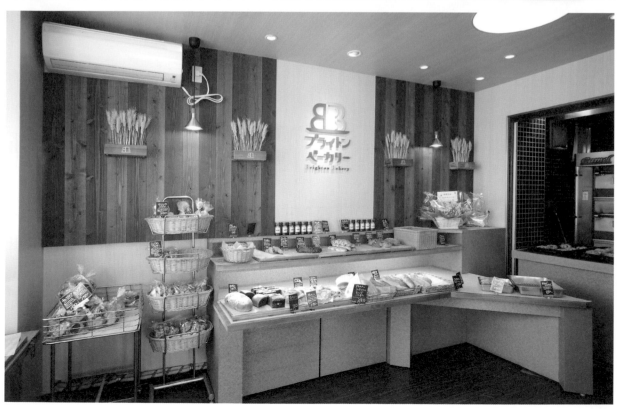

Tip 簡單直白的商品，就用**同樣簡潔有力的商標襯托之**

Brød位於哥本哈根，是一家現代精品烘焙店。它的概念與設計表達了對傳統烘焙藝術的尊重。Brød（麵包）這個直接明瞭的名字與簡單直觀的字體設計渾然天成，也暗示了這家麵包坊的簡單原則。整個設計以烘焙為中心，摒棄了所有分散焦點的修飾。商標中簡潔清晰的線條給人深刻的印象。

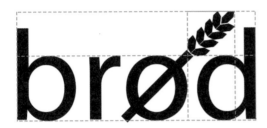

letter from the danish alphabet

+

whole grain

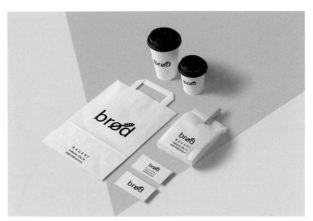

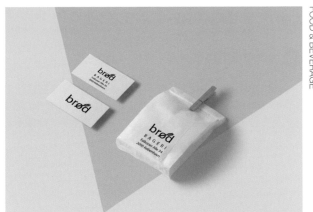

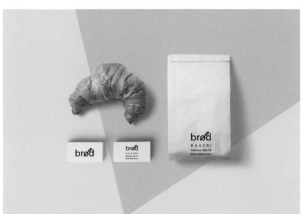

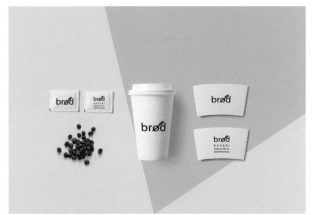

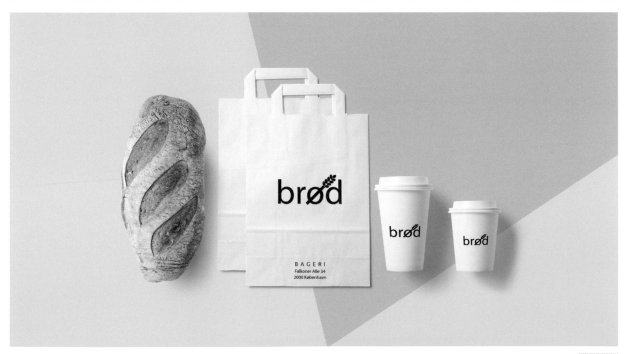

SUSY'S BAKERY | 墨西哥・西點

Memo & Moi
www.behance.net/memoymoi

Tip 簡單明瞭的店名商標，強化了商店印象

Susy's Bakery是一家位於墨西哥瓜達拉哈拉的西點麵包店，由Azucena Romero Camarena創立於1976年，以其獨特的烘焙方式而廣受歡迎。商標中的圓形源於該店的招牌餅乾、蛋糕、餡餅和泡芙，紅色給人一種親和力。

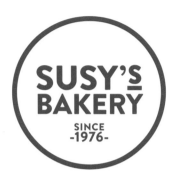

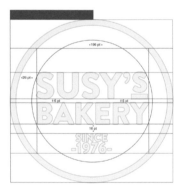

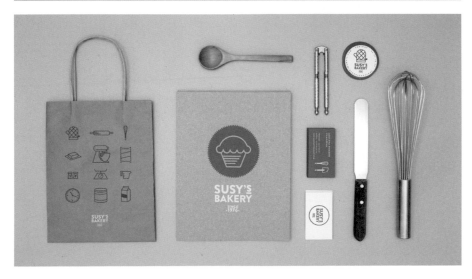

A BREAD AFFAIR BAKERY | 加拿大・麵包坊

🔍 Arithmetic
www.arithmeticcreative.com

Tip 黑色系元素帶出地理位置裡的工業風格

A Bread Affair Bakery製作並出售通過有機認證的手工麵包，它們的一家旗艦店位於格蘭維爾島（Granville Island）。這家旗艦店設計的目的是把「格蘭維爾島公共市場」的傳統延伸到這裡，設計師結合工業時代的元素，運用表示市場品質的圖形規劃整個設計。其中大量運用的黑色是對工業時代的一個強調，同時為了表現出海島的地理位置，金色的元素也巧妙地融入店裡的不同層面。

THE COMPANIES LOGO, NOTE THE ROOSTER

ADDITIONAL BRAND COMPONENTS

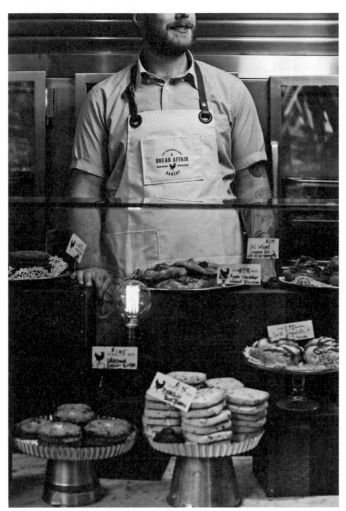

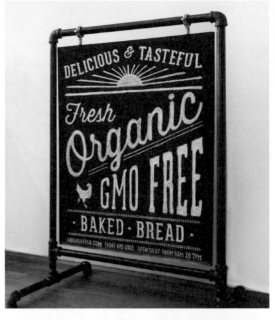

- begins as wheat, grass in the field
- show a barn and rooster here as that
- harvested, crushed, turned to flour
- weighed, add water and salt
- Add levin to enliven the flour, to bring to life
- Grows and is given shape
- finished Product is a baked loaf
- Break bread
- create meals

PLATO CAFE | 亞美尼亞・咖啡廳

MAROG Creative Agency
marog.co

Tip 手繪角色商標，將核心概念具象化

PLATO是一家以哲學為主題的咖啡館，在這裡你可以喝到美味的咖啡或酒類，也能品嘗到新鮮的食物。希臘哲學家柏拉圖生活在現代會怎樣？他很可能是一位極其熱愛哲學、藝術和自然的文青。PLATO咖啡館的商標具象化地刻畫了他們想像中的柏拉圖。他手裡捧著裝滿智慧的罐子象徵了古希臘的文化，品牌顏色是古代陶器上常見的色彩。

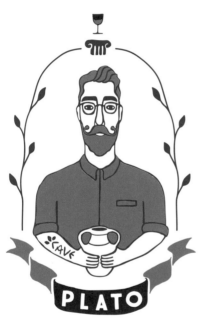

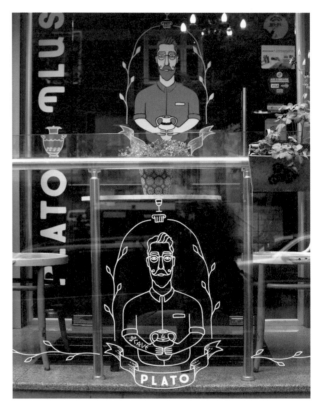

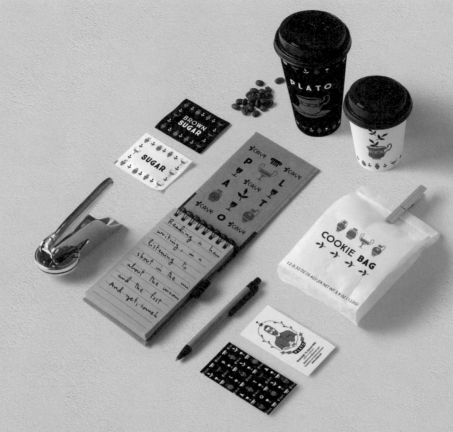

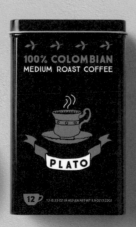

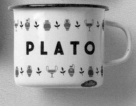

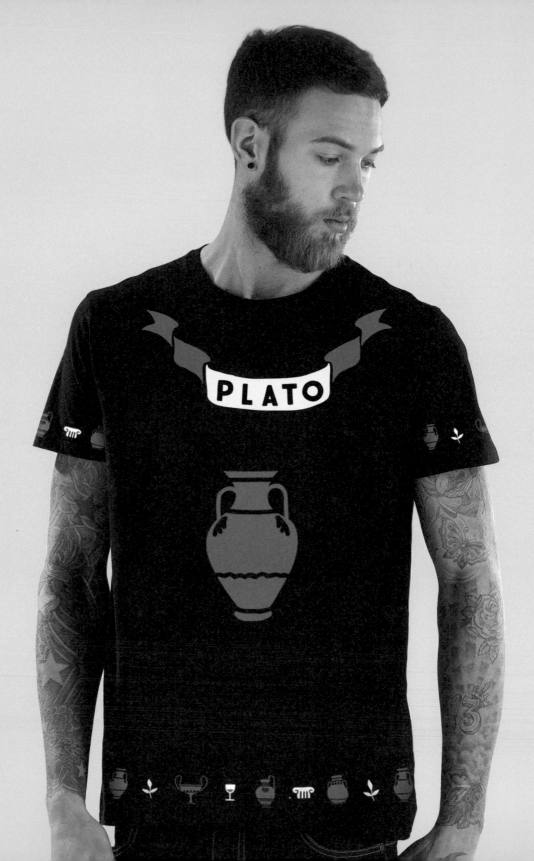

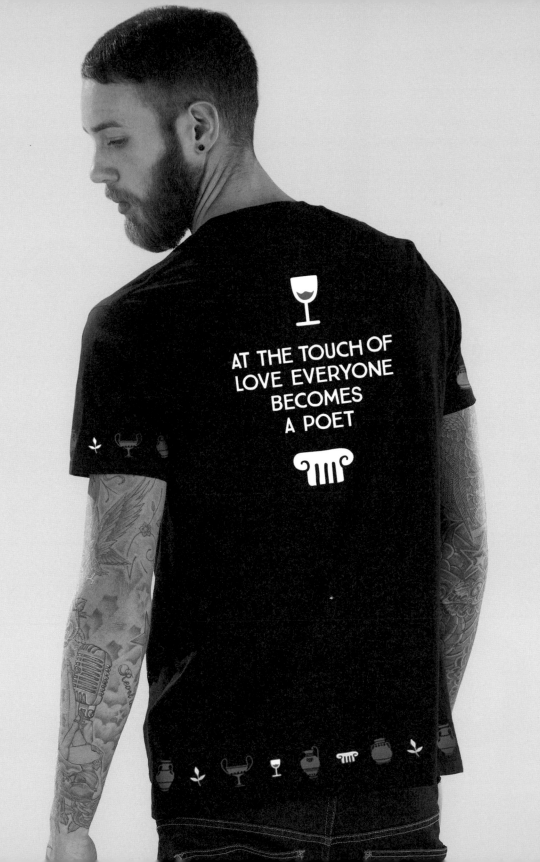

TOKYO CAFE | 菲律賓・咖啡廳

🔍 Marlon B. Mayugba
www.behance.net/marlonmayugba

Tip **找出尚未被濫用的代表圖形**，作為識別商標

Tokyo Cafe是一家日式咖啡吧。設計師為其設計的商標避開了日式餐飲業中常見的圖形，如紅色的圓圈、筷子、櫻花花瓣和毛筆字體等，改用代表東京都的「銀杏商標」，並把咖啡的首字母「C」巧妙地融入該商標中，既體現了東京特色又表明了品牌屬性，簡單素雅。

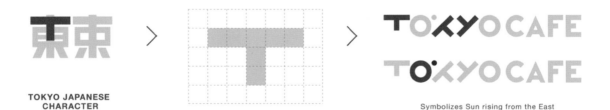

Tokyo　　　　　　　　　　Cafe　　　　　　　　　　Logo Icon

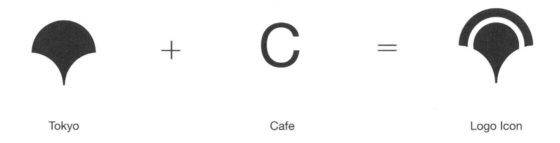

TOKYO JAPANESE
CHARACTER

Symbolizes Sun rising from the East

PANTONE 1575 C　　　PANTONE 916 C　　　PANTONE 916 C　　　PANTONE 1575 C

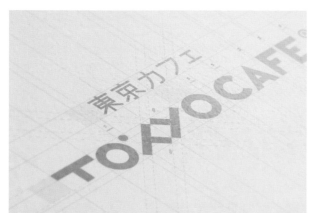

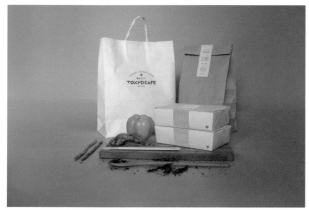

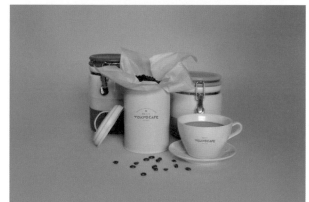

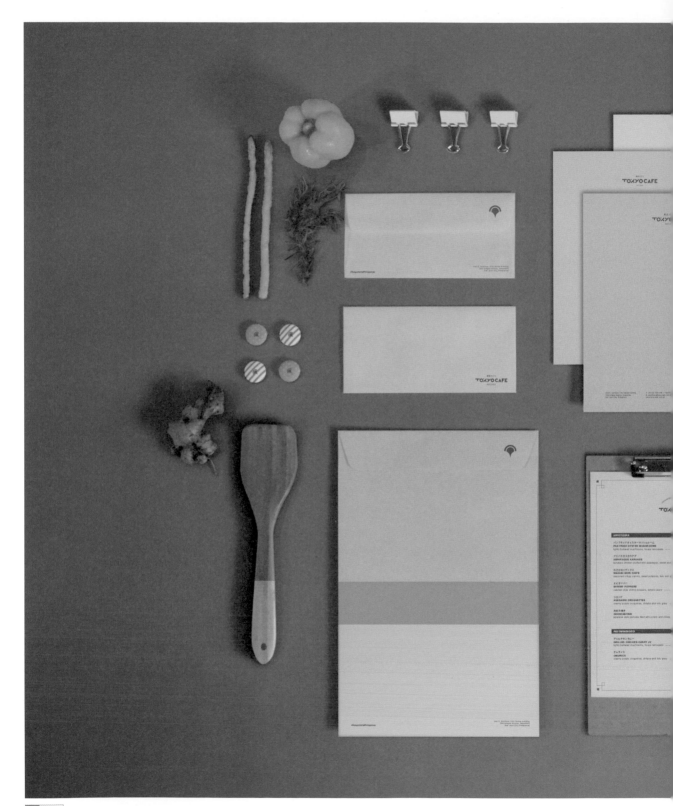

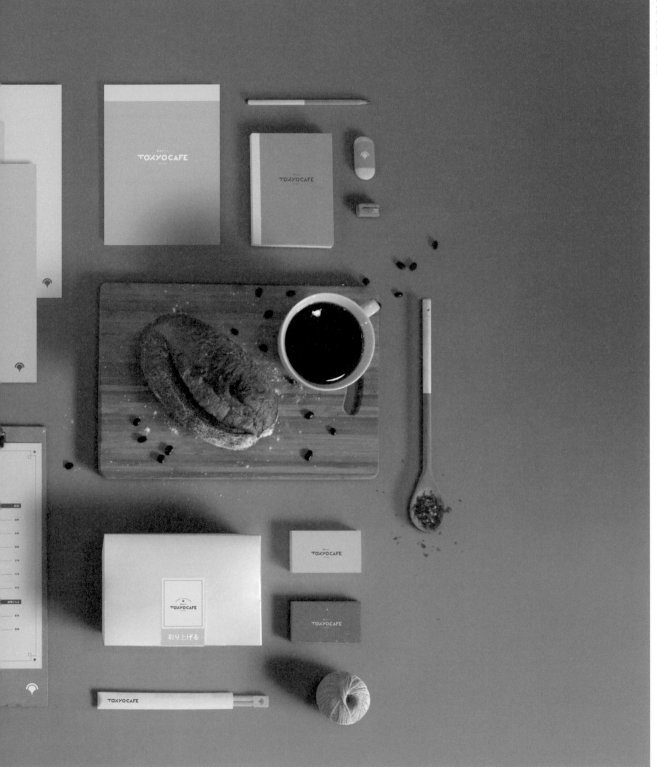

HARAJUCUBE CAFÉ | 日本·咖啡廳

Aaron Tan
www.behance.net/aarontjy；issuu.com/aarontan6/docs/online_portfolio2

Tip **店名＋招牌餐點外形**，清楚設計傳達出活力感

Harajucube Café主打日本甜品和飲料。商標設計簡約現代，由所在城市的品牌名字，加上招牌甜品——蜜糖吐司的方塊圖示組成。黃色用色簡單優雅，經典不失活力。

HARAJU
原宿
harajuku

+

CUBE

toast

=

HARAJU
CUBE 原宿トースト

HARAJU-CUBE
原宿トースト

原宿
HARAJU CUBE
トー
スト

HARAJU-CUBE
原宿 トースト

HARAJU
CUBE
原宿トースト

HARAJU
CUBE
原宿トースト

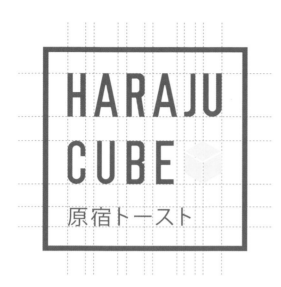

HARAJU CUBE
原宿トースト

C: 0%
M: 0%
Y: 0%
K: 70%

C: 0%
M: 0%
Y: 100%
K: 0%

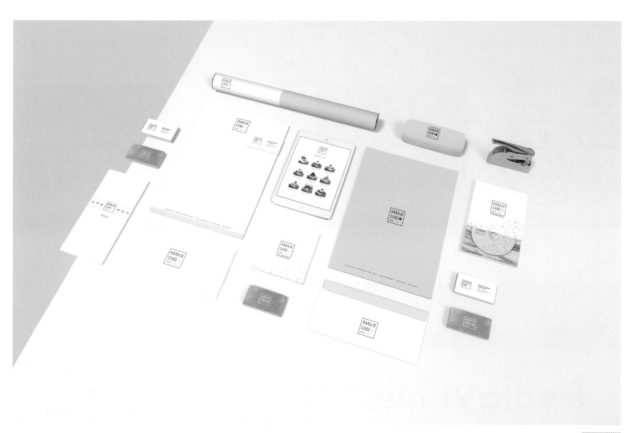

VILLA VITELE | 俄羅斯・飯店

Axek Efremov
Be.net/axek

Tip **融合湖畔風光**，將天然資源化為品牌號召力

Villa Vitele是一家飯店，位於俄羅斯卡累利阿（Karelia），正好位於Vidlitsa河與拉多加湖（Lake Ladoga）的匯流處。設計師深受當地原生態自然環境的影響，用高大的松樹、水以及沙為元素設計出商標，吸引人們來此地進行一場自然之旅。此外，商標的配色也源自於卡累利阿經典的色彩——藍色的湖水以及灰色的沙灘。

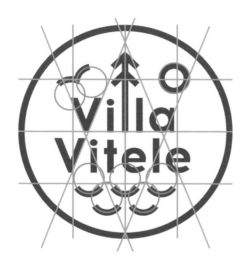

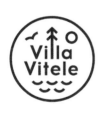 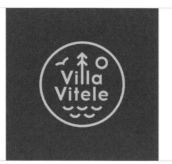 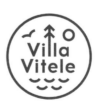

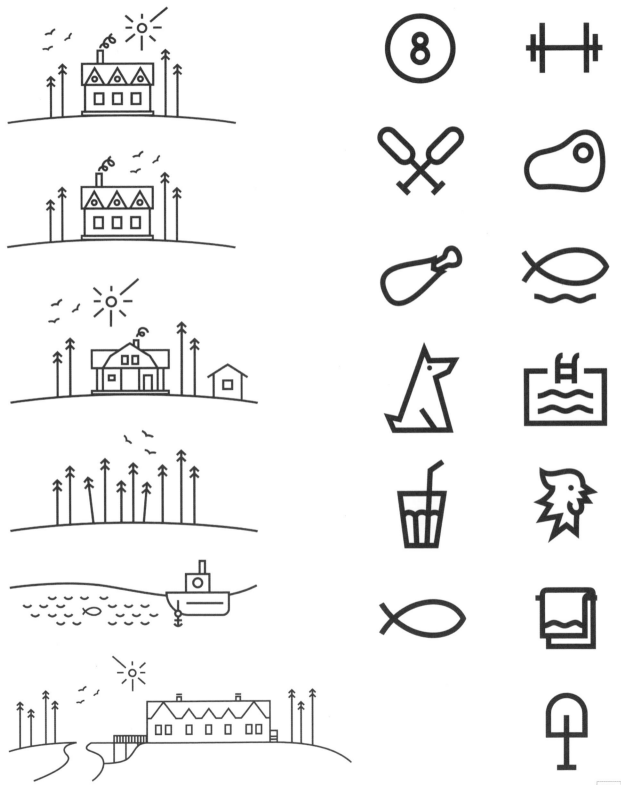

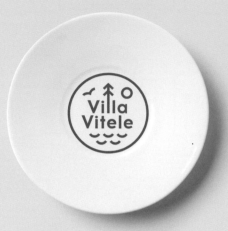

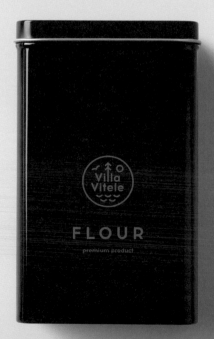

FLOUR

premium product

МЕНЮ
ресторана на первом этаже гостиницы

Уха из свежей речной рыбы 250 ₽
судак, плотва, помидоры, картофель, лук, «зеленый лист», перец 200 гр.

Щука по-эльзасски 420 ₽
щучье трио, сливочный соус, Рислинг, 40% сливки, перец 140 гр.

Осетрина в гранатовом соусе 660 ₽
осетрина, гранат, гранатовый сок, мёд, спелый чеснок 200 гр.

Лосось с чиабаттой с салатом из зеленой фасоли, рокфора и вяленых помидоров 370 ₽
лосось, чиабатта, спаржевая фасоль, Рокфор, сметана, вяленые томаты, горчица, лук, лимонный сок, перец, соль, оливковое масло 250 гр.

Рыбацкий пирог из судака 140 ₽
судак, лук, отварная картошка, яичный желток, сдобное тесто, сливочное и оливковое масло, перец 160 гр.

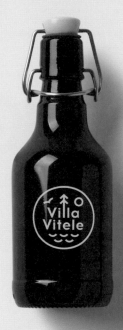

Котлеты из лосятины по-карельски 200 ₽
лосятина, булка, молоко, лук, свежее сало, яйца, сухари, мускат, мясной сок, зелёный перец 200 гр.

Баранина в вине с черносливом и тимьяном 370 ₽
баранина, мелкий чернослив, Мерло Массандра Для джема, чернослив, вишнёвый сахар, тимьян 180 гр.

Рибай с бататом и соусом чимичурри 720 ₽
рибай, батат, чеснок, лосо, красный винный уксус, томатная паста, мёд, какао, петрушка, базилик, орегано, вугин 400 гр.

Приятного аппетита.

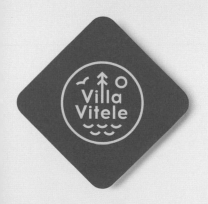

Tip 誇示的底圖與無襯線字體，結合出活力與創意的形象

Aborígens是巴塞隆納的一家烹飪諮詢公司，提供關於加泰隆尼亞飲食的專業諮詢，服務範圍涵蓋食物、餐飲業甚至美食評論家等。toormix工作室以創新、幽默的方式為其創作了形象設計。無襯線字體的商標、明亮的色彩以及街邊醉漢與食物照片的運用，表現了烹飪這一主題和美食可以帶給人們輕鬆、愉悅的氛圍，同時以一種誇大的方式暗示了該公司之前的專案。

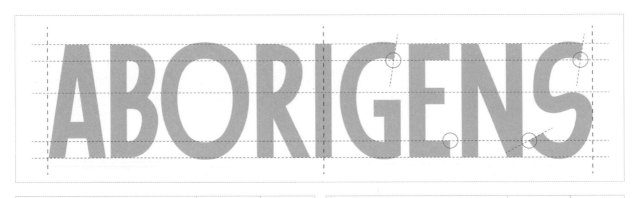

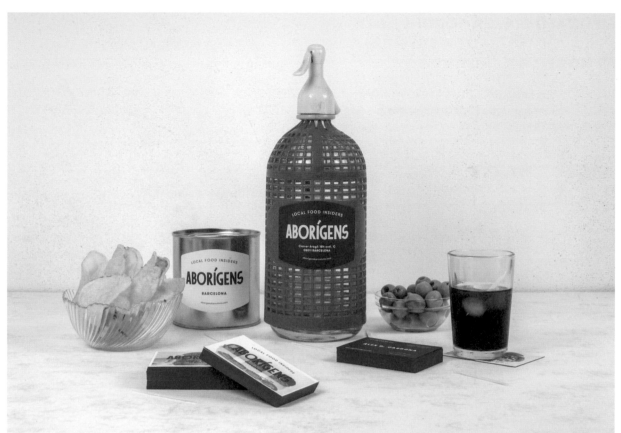

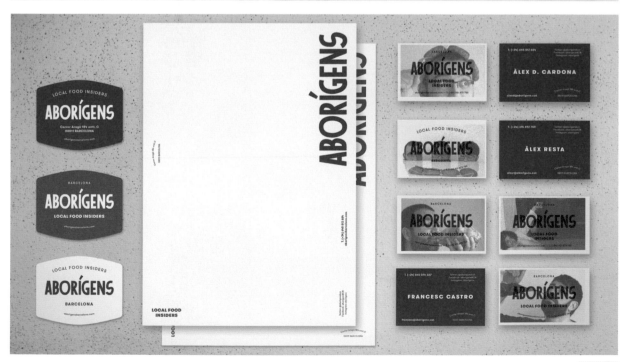

MERCATO PIAZZA FORONI | 義大利・市集

🔍 quattrolinee
www.quattrolinee.it

Tip 將市集的「帳篷」，化為識別商標

Mercato Piazza Foroni市集位於義大利北部城市都靈（Turin），這個多元文化的聚居地，市集上攤位鱗次櫛比，商品新鮮種類繁多。quattrolinee工作室為其設計的商標靈感，源於各色的商品和頂棚的紋理，既表現了義大利市集的典型特徵，又以不斷變化的圖案傳達出活潑與生機。

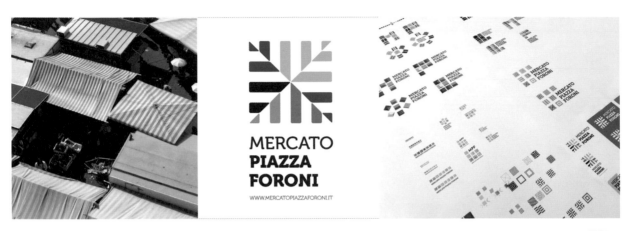

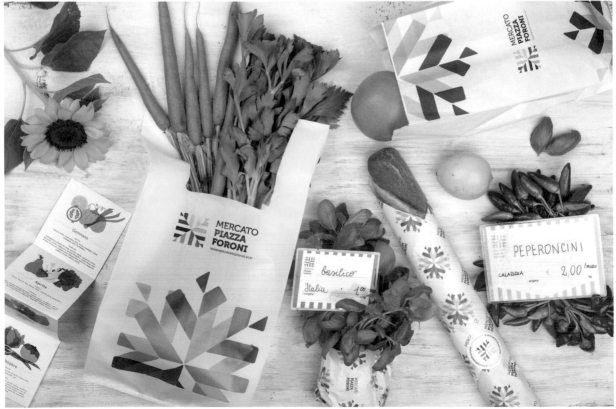

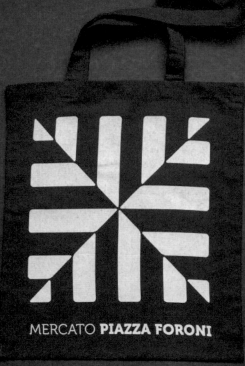
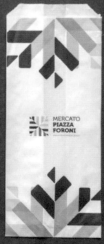
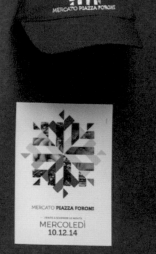

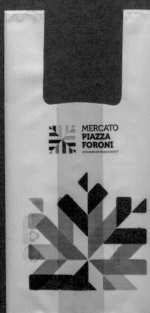

🔍 Futura
www.byfutura.com

Tip 以拆散的解構字形，傳達天真無邪的童趣風格

Subisú是墨西哥的一個冰淇淋與冰棒品牌，其輕快、不羈、充滿童趣的視覺形象設計靈感，源於仍相信幻想事物的存在、充滿童真的孩子。多彩的圖案和解構的字體形式，讓整個設計看起來特別且充滿童趣。

HELADERĪA SUBISU

subisū

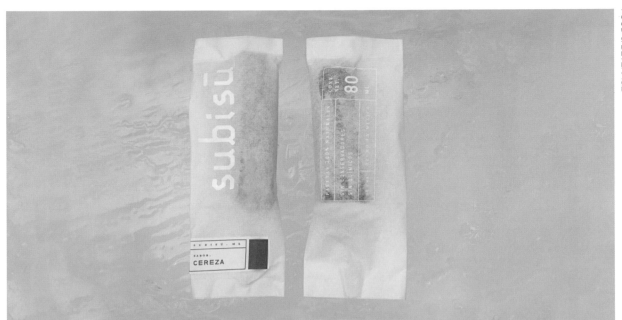

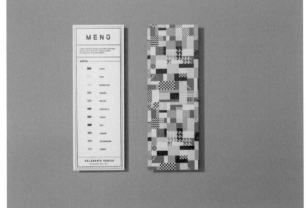

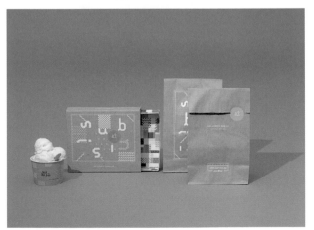

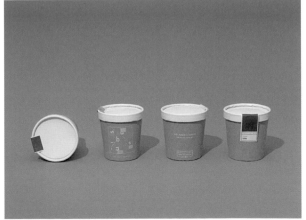

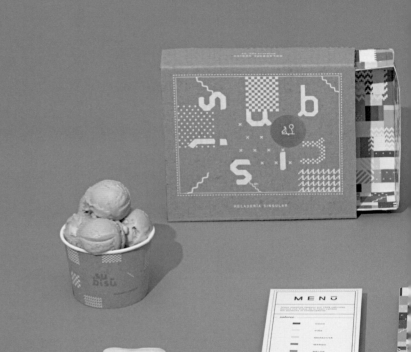

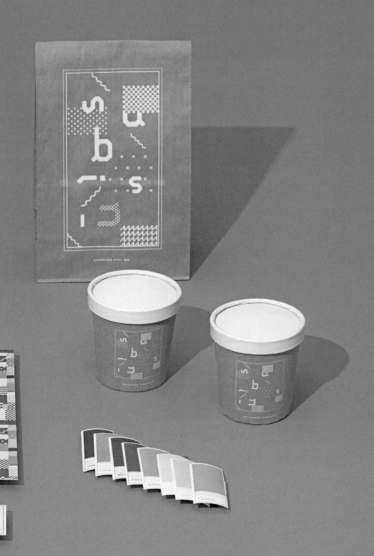

CHEN NGUYEN ｜越南・食品

 Fable
www.fable.sg

Tip **善用商品外形**，塑造品牌識別度

Chen Nguyen是一家在中國和越南兩個國家生產和銷售榴槤蛋糕、鹹蛋黃和紫薯的食物品牌。為了讓商品不受限於語言障礙並易於辨認，它的品牌設計專注於顏色和圖形的運用——綠色橢圓代表榴槤，橙色圓圈代表蛋黃，紫色三角形代表紫薯。這些元素也巧妙地融入它的商標設計，字母商標中原有 的「n」和「u」創意地成為構成這些基本形狀的要素。用產品原料本身相關的顏色表達，可以讓人聯想到產品的口味，且不易混淆。

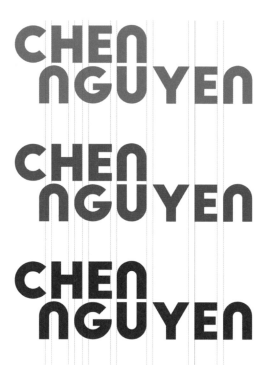

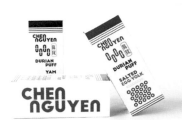
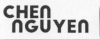

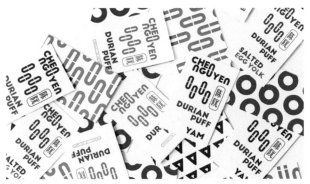

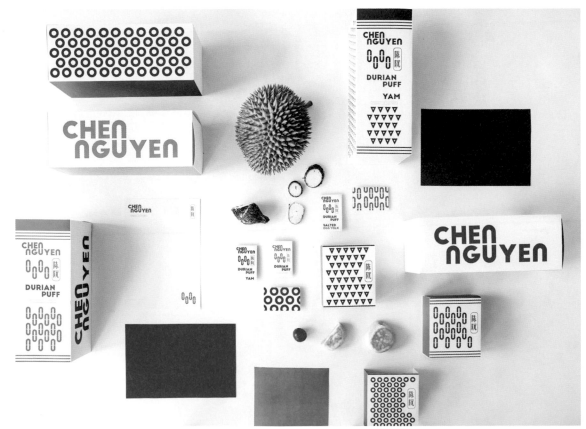

Tip 以**三角網格**創造波光粼粼的海洋既視感

Muelle 38是一家小店，販售海鮮並供應小吃和酒。商標設計的元素來自於他們的海鮮產品，構成商標圖形的三角形網格模仿了魚鱗的形狀與構造，顏色的選擇也是基於典型的海鮮產品。另外，圖示經過細緻的處理，不同程度的陰影和顏色生動地再現了照在魚、蝦和魷魚身上的光以及停留在它們身上的水。

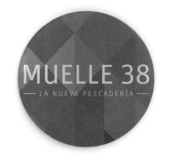

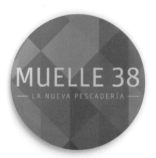

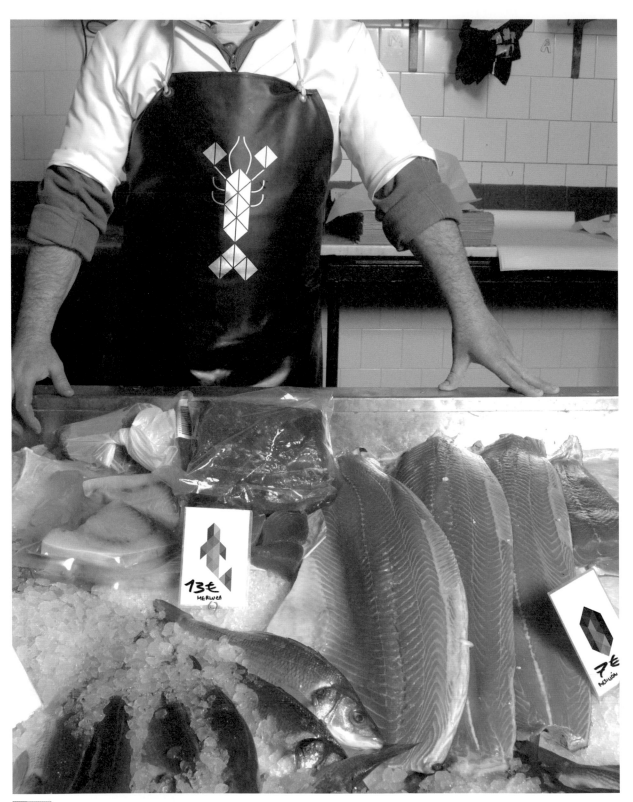

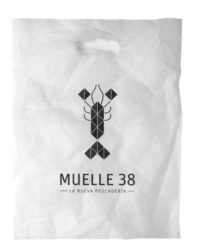

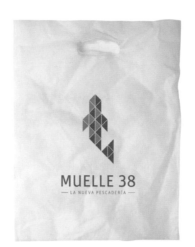

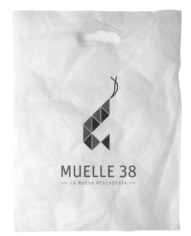

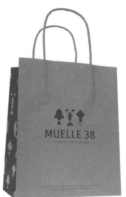

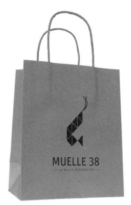

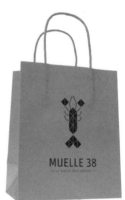

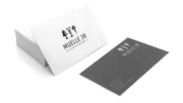

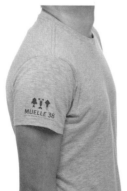

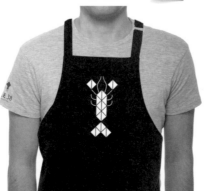

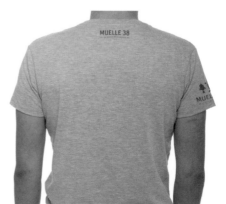

SAN MATEO FROZEN SEAFOOD | 厄瓜多·冷凍海鮮

Tip **大玩字母想像畫**，創造出直截了當的視覺辨認

San Mateo是Frigolab San Mateo旗下新上線的冷凍產品，欲在各大超市出售。為了更好地吸引客戶，設計師以簡潔、清晰、易識別的設計原則為導向，把品牌首字母「S」設計成魚鉤的形狀，負空間部分又剛好勾畫出一條鮮活的魚。整個設計簡潔明快、統一和諧，不僅容易識別更容易與消費者溝通。

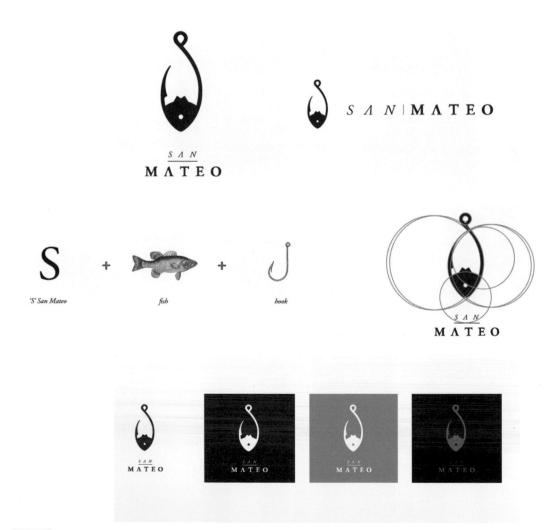

'S' San Mateo fish hook

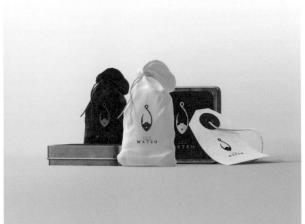

KØLTZOW | 挪威・海鮮及肉品供應商

🔍 Mission Design
www.mission.no

Tip **組合品牌首字母**，玩起象形文字遊戲

Køltzow於1916年由Wilhelm Køltzow創立，百年來向餐廳供應各種頂級的海鮮食品、肉類和野味。新的商標將字母「K」和「W」組合起來，構成了一個山與海的抽象圖形，這也正反映了該公司產品的出處。其中，字母「W」取自品牌原名字W. Køltzow，顯示出對過往歷史的傳承。

 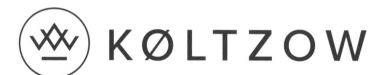

Blue sea	Sand	Moor	Ground
CMYK 100 28 0 47	CMYK 0 9 12 3	CMYK 20 37 43 53	CMYK 0 0 0 90
PMS 7469 U	RGB 245 225	RGB 117 107 102	PMS 7469 U
RGB 0 97 135	HEX #F5E1D3	HEX #756B66	RGB 65 65 65
HEX #006187			HEX #006187

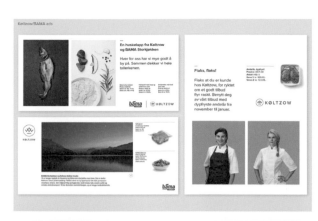

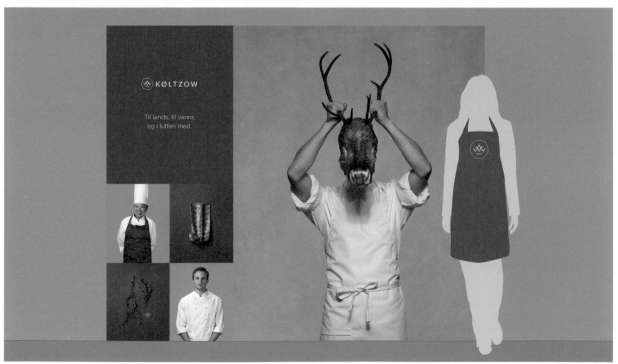

🔍 Arithmetic
www.arithmeticcreative.com

Tip 端莊的字體選擇，襯托出品牌的悠久歷史

這是一個品牌商標更新案例。受高級食用鹽品牌Amola Salt公司委託，加拿大設計工作室Arithmetic對鹽巴和鹽貿易的深厚歷史進行了大規模的研究。新商標的設計立足於古老港口傳統鹽商的歷史文化，以精細、端莊、獨特的Geared Slab字體來表現品牌歷史。同時，字體的選擇也體現了機械工業化的特點。大寫字體和強烈的黑白配色，與精緻的邊框飾邊設計，模糊了必需品與奢侈品、男性化與女性化之間的界限，又兼顧了產品同時作為食品和禮物的屬性。

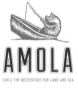
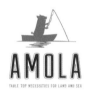
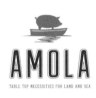
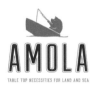

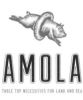
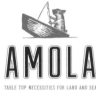
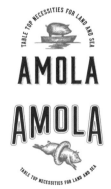
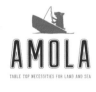

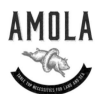
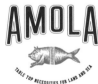
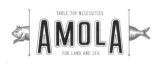

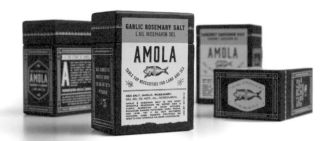

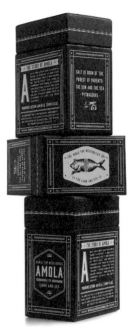

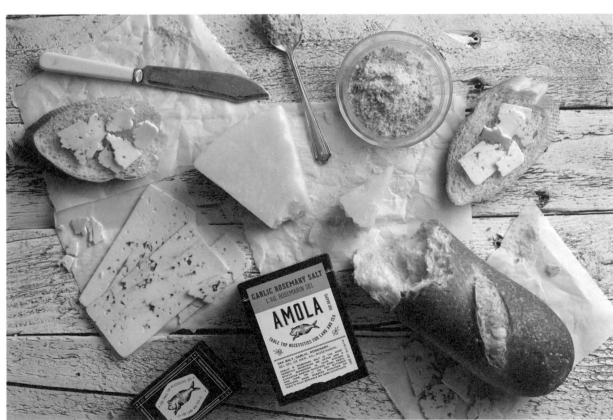

NELEMAN'S CHOCOLADE BAR | 荷蘭・健康食品

Tip **雙關圖像**表達品牌兩大重點：經營特色與產品特性

Neleman位於荷蘭，是一個家族企業，致力於生產有機健康的食品。象徵家譜的幾何形狀樹木被當作企業商標，它同時也體現了其產品的天然特性。Neleman巧克力棒是他們的新產品，這一系列的產品包裝設計運用了1950年代風格插圖，以懷舊的方式表現出充滿樂趣的童年時光。

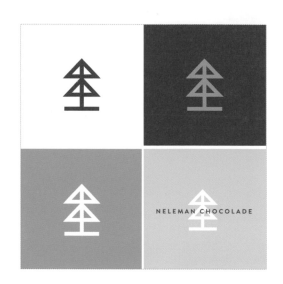

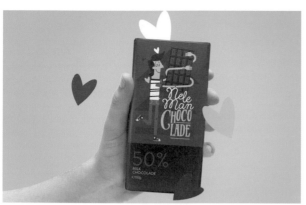

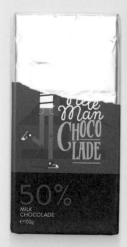

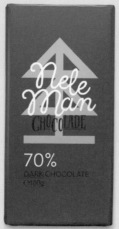

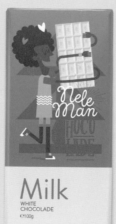

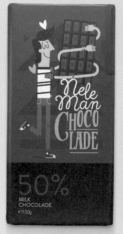

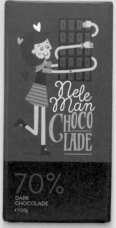

Tip **真菌圖像化**，延展出70款幾何圖形

Ayumi Kinoko是日本熊本地區的一個木耳品牌。其商標設計以真菌為圖形元素，以一種新穎的方式去展現木耳的面貌。幾何圖形的運用和恰當的色彩搭配，表現出現代又美味的感覺。

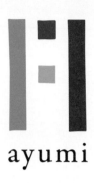

KYOTO NAKASEI | 日本・牛肉乾

canaria
www.canaria-world.com

Tip 組合概念的商標不宜複雜，越簡化越是有力道

Kyoto Nakasei是日本的牛肉乾先驅品牌。新的商標是漢字「中」的演變，其中貫穿圓圈的分隔號表現了店家把牛、人、肉聯結起來的信條，而圓圈則表示三者之間極致的平衡。牛肉乾的色彩——酒紅色的運用進一步加強了品牌與產品之間的聯繫。

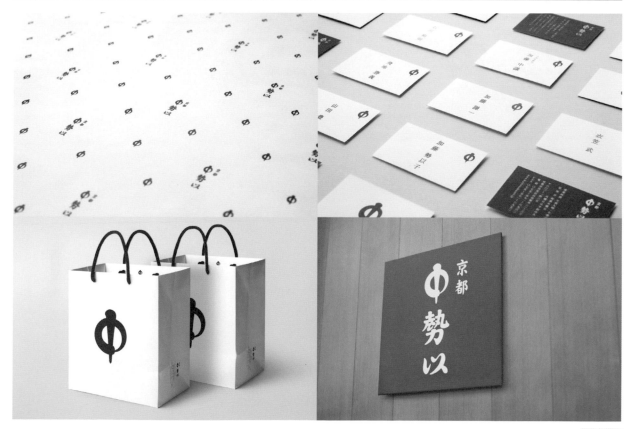

Tip 用**手寫字體與簽名式圖騰**，表現食物風味印象

Varenievar是一個食品品牌，提供果醬、蜜餞以及風味茶。商標以手寫體的方式打造出一種強烈的
獨特風格，其周圍簽名式的圖案則表現了沏茶的氛圍和茶道的魅力。

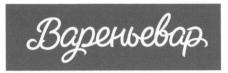

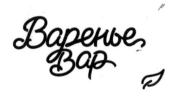

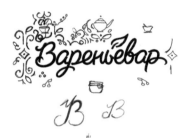

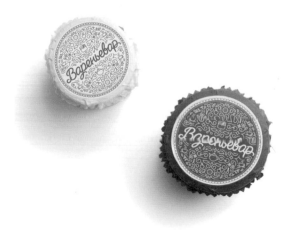

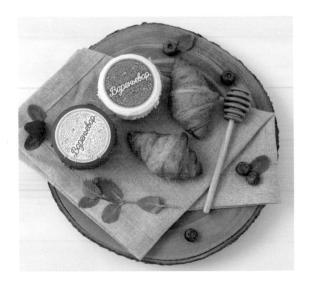

BEEROPHILIA CLUB | 俄羅斯‧啤酒俱樂部

Molto bureau
www.behance.net/moltobureau

Tip 具啟發的意象鑰匙，變形為更契合品牌的一把專屬鑰匙

Beerophilia俱樂部彙聚了啤酒品鑒行家，意在飲食界掀起一股啤酒熱。它的商標以鑰匙為設計原型，比喻該俱樂部志在帶領啤酒愛好者走進啤酒世界，而鑰匙頂端的開瓶器和尾部的啤酒花則是聯繫俱樂部活動的象徵。以手工的方式打造出不規則的邊緣，為商標添加了俱樂部的一股傳統工藝感。

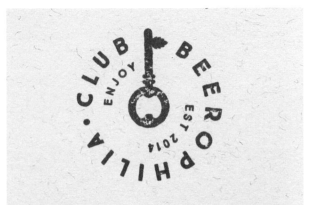

Tip 商品性格擬人化，讓消費者挑選他愛的角色

Creola是委內瑞拉的一個啤酒品牌，詮釋了委內瑞拉的「混合種族文化」。它同時發布了四款啤酒，分別以當地歷史上的四大種族Mestizo、Mulato、Indio和Zambo命名。在包裝設計上，設計師創造了四個血統的人物形象插畫，他們個性鮮明獨特，與每種啤酒的風味特徵相得益彰。它的商標設計是一個徽章，是傳統與現代的結合，加強了品牌的傳統色彩。

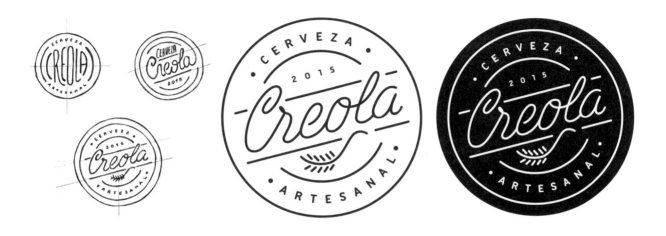

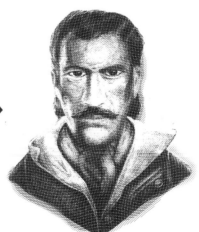

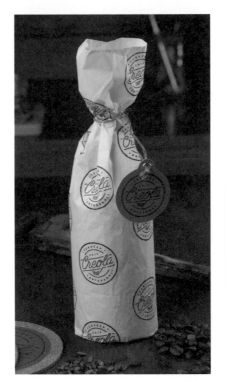

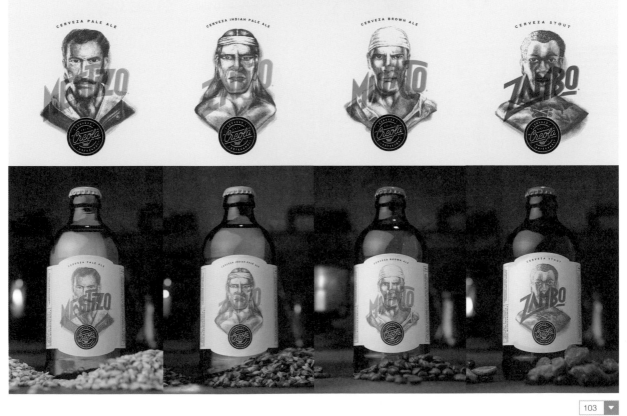

 Jon Ander Pazos
www.jonanderpazos.com

Tip **將店名化為商標圖樣**，加強品牌核心概念

Barley & Hops是位於西班牙巴拉卡爾多（Barakaldo）的一家小酒館，專賣優質啤酒。設計師直接從店名出發，把大麥（Barley）和啤酒花（Hops）運用到商標圖案中。此外，用簡化的啤酒瓶瓶蓋作為商標的圖形強化了整體設計。

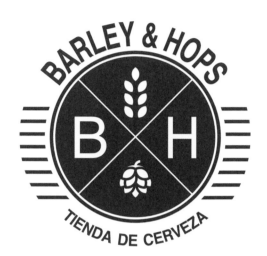

Pantone
432C
C065 M043 Y026 K078
R051 G063 B072
HTML#33F48

Pantone
124C
C000 M030 Y100 K000
R234 G170 B000
HTML#EAAA00

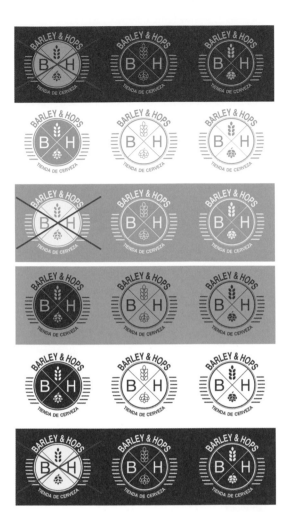

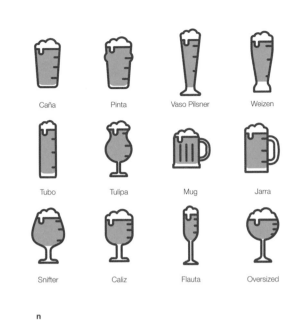

Caña	Pinta	Vaso Pilsner	Weizen
Tubo	Tulipa	Mug	Jarra
Snifter	Caliz	Flauta	Oversized

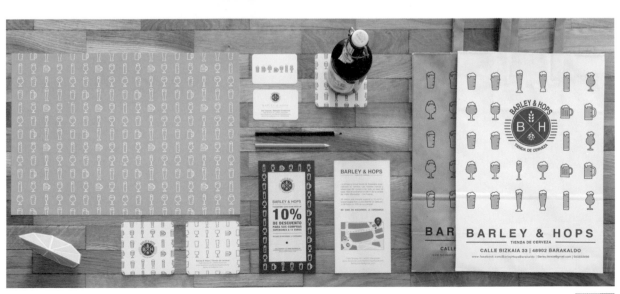

EASTLAKE CRAFT BREWERY | 美國・啤酒館

Rice Creative
www.rice-creative.com

Tip 不只一個，**一組的各式商標**，表達了品牌的多樣特色

Eastlake是一家啤酒釀酒廠，生產和提供各種特製的啤酒。Rice工作室旨在設計一個開放的識別設計，以突出它的多樣性與獨特性。他們設計了一組商標和代表當地特色的「角色」形象，並借助印章和掃描來打造出粗糙手工感。這些設計可以靈活地運用到室內裝飾、服裝、酒瓶、瓶蓋上面。

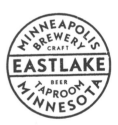

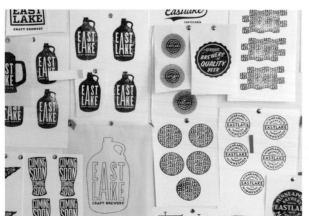
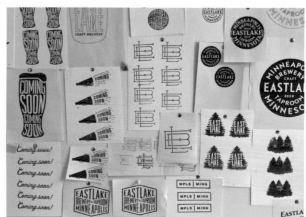

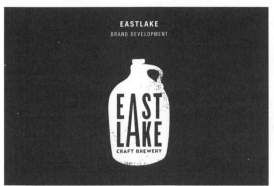

EASTLAKE
BRAND DEVELOPMENT

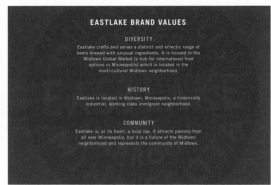

EASTLAKE BRAND VALUES

DIVERSITY

Eastlake crafts and serves a distinct and eclectic range of beers brewed with unusual ingredients. It is housed in the Midtown Global Market (a hub for international food options in Minneapolis) which is located in the multi-cultural Midtown neighborhood.

HISTORY

Eastlake is located in Midtown, Minneapolis, a historically industrial, working class immigrant neighborhood.

COMMUNITY

Eastlake is, at its heart, a local bar. It attracts patrons from all over Minneapolis, but it is a fixture of the Midtown neighborhood and represents the community of Midtown.

LOGO DEVELOPMENT

THE PLAN

Finding inspiration in the industrial neighborhood of Midtown as well as the community within, we focused our research on industrial revolution era factory identities from the USA. Researching brands from this era, we realized that many of them had more than one more functioning logo which they used interchangeably. This pre-modernist sensibility became a key factor in the Eastlake identity as it touched on another of the brands core values, diversity.

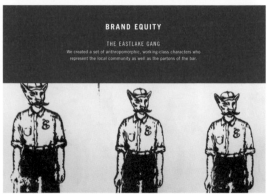

BRAND EQUITY

THE EASTLAKE GANG

We created a set of anthropomorphic, working-class characters who represent the local community as well as the patrons of the bar.

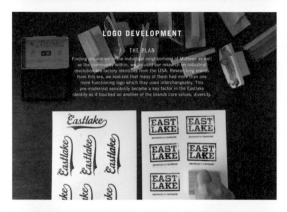

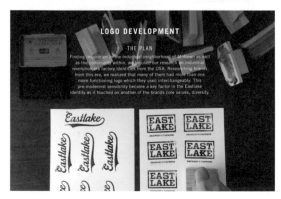

LOGO DEVELOPMENT

THE PLAN

Finding inspiration in the industrial neighborhood of Midtown as well as the community within, we focused our research on industrial revolution era factory identities from the USA. Researching brands from this era, we realized that many of them had more than one more functioning logo which they used interchangeably. This pre-modernist sensibility became a key factor in the Eastlake identity as it touched on another of the brands core values, diversity.

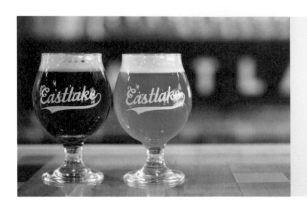

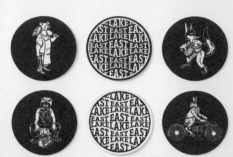

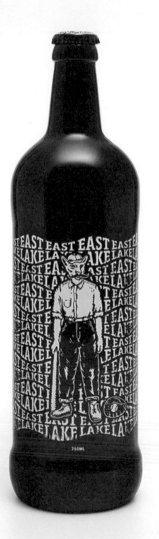

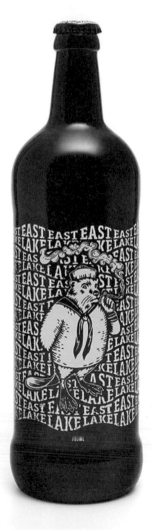

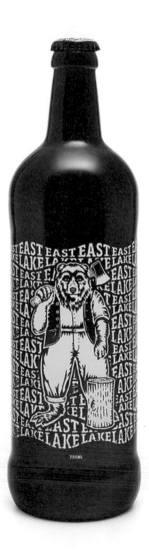

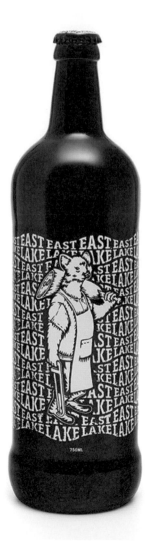
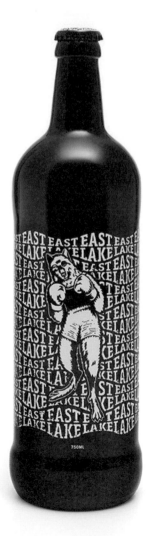
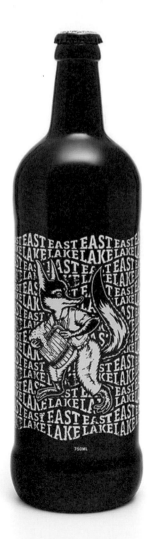

MIIN BREWERY | 韓國・清酒

Tip **利用傳統方塊字形與王室元素**，營造出古老祕方的優雅性格

Miin Brewery位於韓國坡州，主要釀製傳統米酒。它的商標描繪了傳統酒器和酒廠的形象，纖細的線條透出一種優雅的感覺，直觀而又讓人印象深刻。「Miin產品系列」設計靈感源自朝鮮王朝時期的地圖，Miin意為「美人」，他們用「美人酒家」這四個漢字設計了一幅「美人酒家地圖」，其精美細緻的曲線仿若美人的形象。Ahwang-ju（鴉黃酒）是清酒系列，基於一千年前的釀酒祕方，據記載只有在盛大的宮廷儀式上才能享用此酒。它的商標設計由其名字的一半漢字和一半韓文構成，配以象徵慶典儀式場面的插圖，傳達出清新高雅的感覺。

 ▶ ▶

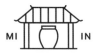 ▶ ▶

▼

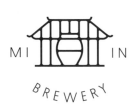

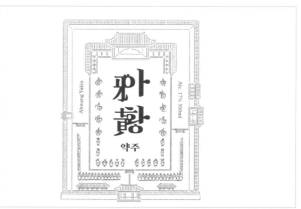
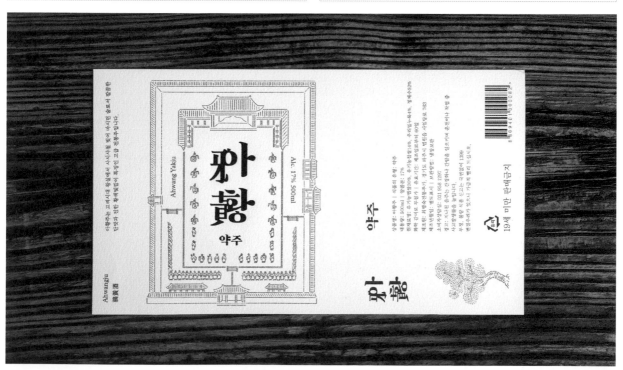

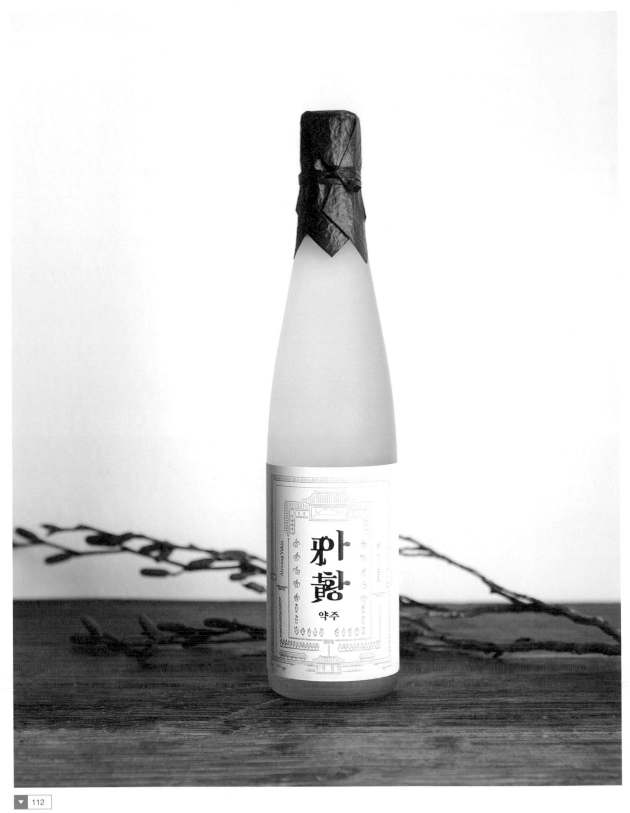

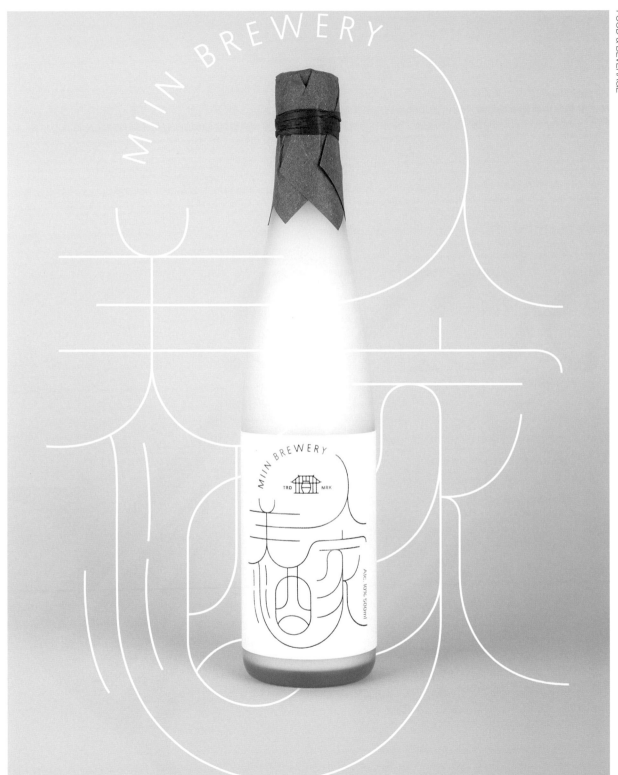

MIIN BREWERY

MIIN BREWERY

TRD MRK

Alc. 10% 500ml

YONO | 匈牙利・白蘭地

🔍 kissmiklos
kissmiklos.com

Tip **使用經典字體與歷史神話圖像，讓商標充滿分量感又不失新意**

YONO酒來自匈牙利，基於傳統的帕林卡酒（Palinka）釀製而成，但有自己獨特的配方。該設計的目的既要傳達出對傳統的繼承，又要表現其新鮮的口感，因而設計師用古老的神獸「天馬」來作為該酒的象徵。天馬雖是馬的變體，卻有著更自由的靈魂，這恰好契合了YONO推陳出新的精神。另外，經典而有力的商標字體，讓整個酒標設計看起來既傳統又充滿活力。

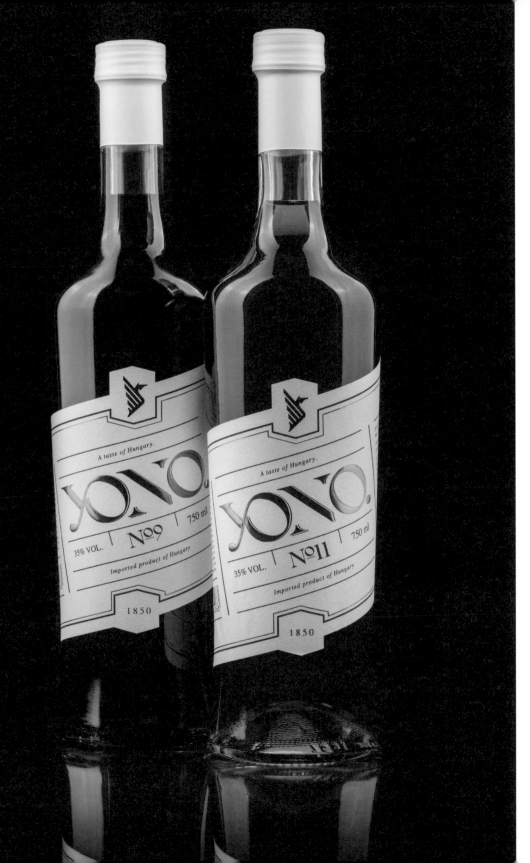

ARIKI | 紐西蘭・杜松子酒

Redfire Design
www.redfiredesign.co.nz

Tip **捨棄老套的刻板形象，利用優級質感**展現道地傳統風格

Redfire工作室為Ariki杜松子酒設計的商標，完全不同於展示太陽、大海、沙灘或棕櫚樹等老套的品牌形象設計，他們在表現歷史傳承的同時，力求與人們味蕾上成熟經典的味道和口感引起共鳴。它大膽地把新舊結合在一起──玻里尼西亞圖案（Polynesian patterns）和精細的插圖，配以優雅的字體，再加上紋理飽滿的紙張、細微的印花和錫箔──把品牌融入太平洋的古老世界裡，也把它引向未來。

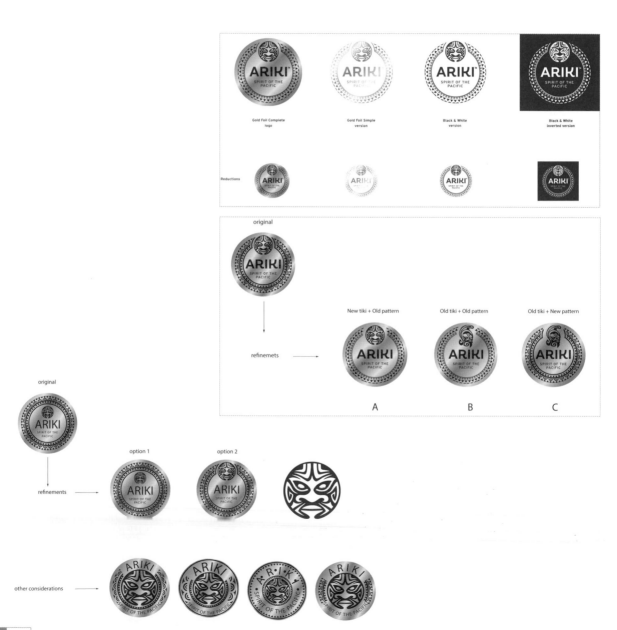

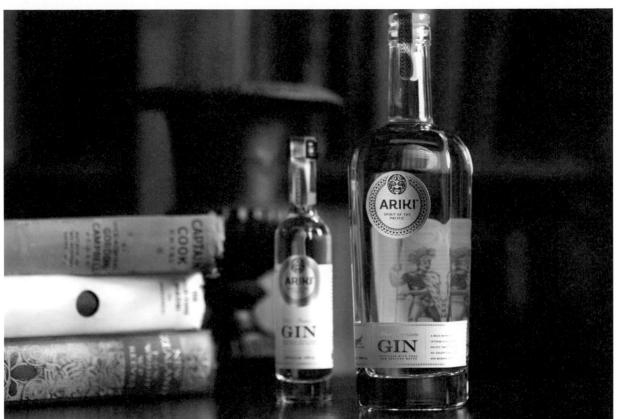

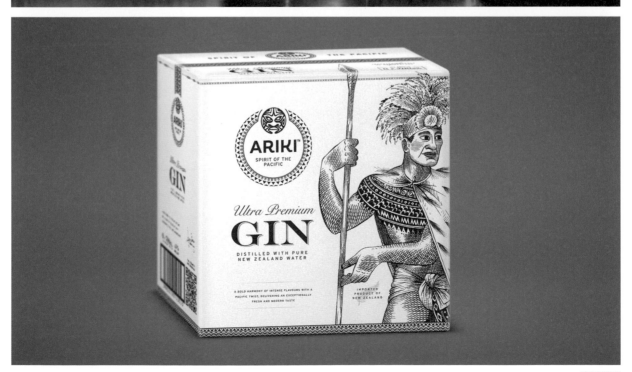

時尚類　**FASHION**

118/173

服飾
皮件
首飾
美妝時尚
沙龍

OSCAR BASTIDAS（A.K.A MOR8）

設計過程

在我看來，第一件比較重要的事是理念的發展。但是，要想得到一個成功的理念，必須進行全面的市場調查，瞭解同行潛在的競爭者。歸根結底，要弄清你要服務的品牌或產品與眾不同的特徵。一旦確定好設計理念，就要開始尋找與視覺和顏色相關的靈感來建立自己的「設計路線」。這時候，我會先在紙上塗鴉。我個人很喜歡把自己的想法在速寫本上畫出來，直到出現想要的東西。然後再坐在電腦前完成最後的商標設計。

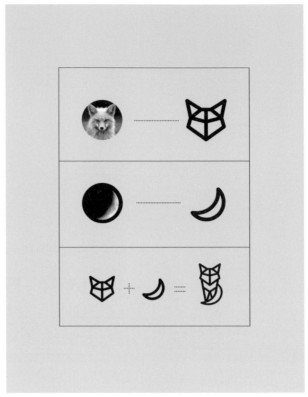

MOON FOX

PROFILE www.mor8graphic.com

Oscar Bastidas，平面設計師，來自委內瑞拉的卡拉卡斯，已有十二年的平面設計經驗。曾在委內瑞拉的一家廣告公司擔任藝術總監，工作多年後開始作為自由接案者，專注於品牌設計。他曾為多家國際大品牌做過設計，比如Toyota、Buchanan's、McDonald's、Johnnie Walker、Budget等。

功能與美感

一個成功的商標,必須是美的也是有意義的。一個成功理念下的商標設計應該同時兼顧商標的功能和美感。美是最先吸引到我們的東西,就像在生活中,你遇到喜歡的東西會轉過頭去欣賞一番,但它若向你傳達一種有意義的資訊時,你就會愛上它。

細節處理

商標設計中,應該去注意所有的細節問題,要注意文字間距的數值是否合適,曲線是否完美無節點,比例是否恰當,符號和文字的排版是否精確,甚至是註冊商標符號®在商標中的位置是否恰到好處等。在設計過程中,注意細節的處理會讓你的商標更令人印象深刻。有時候,長時間的工作後,我們會想要簡化設計過程,導致最後的設計難免有所不足。我們最好讓自己休息一下,等頭腦冷靜下來後,再做最後的修飾。

建議

永遠不要低估一個設計案的潛力,也不要以公司或產品為標準來評價它的好壞。有時候,最成功的設計案可能是那些有著看似無趣的綱要和擁有不流行產品的客戶。

MOON FOX | 美國・內衣

Tip 線條圖案讓雙重品牌名二合一，恰與女性特質相符

Moon Fox女性內衣完美地融合了獨特的設計和高檔舒適的布料，塑造了低調的時髦感。品牌名本身就反映了一個強而有力的概念，設計師由此出發，把簡化為線條的狐狸和月亮的圖像結合在一起，作為該品牌的商標。狐狸習慣傍晚出來覓食，善於伺機捕食，個性聰明、優雅，象徵著感性與神祕。月亮每晚都呈現不同的樣子，但是每晚都會在天上逗留。這兩個元素相輔相成，展現了一個永恆而有個性的品牌。

「各種商標充斥在我們的生活中，**一個吸睛、並在你心裡留下印象的品牌才能被稱作好的商標設計**，它肯定包含著我們不曾見過的形狀創意或顏色搭配，又或二者兼有之。」

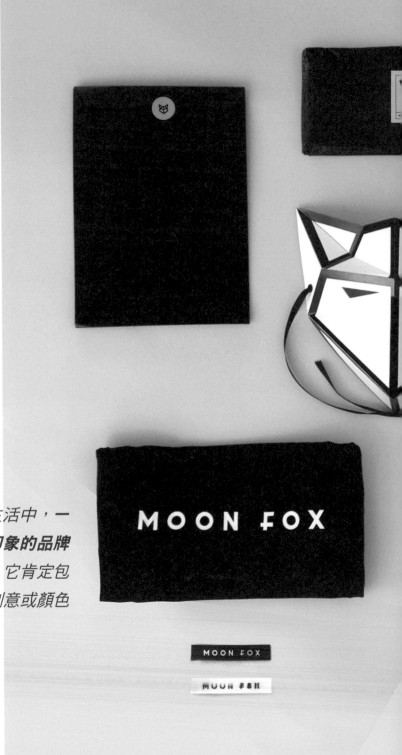

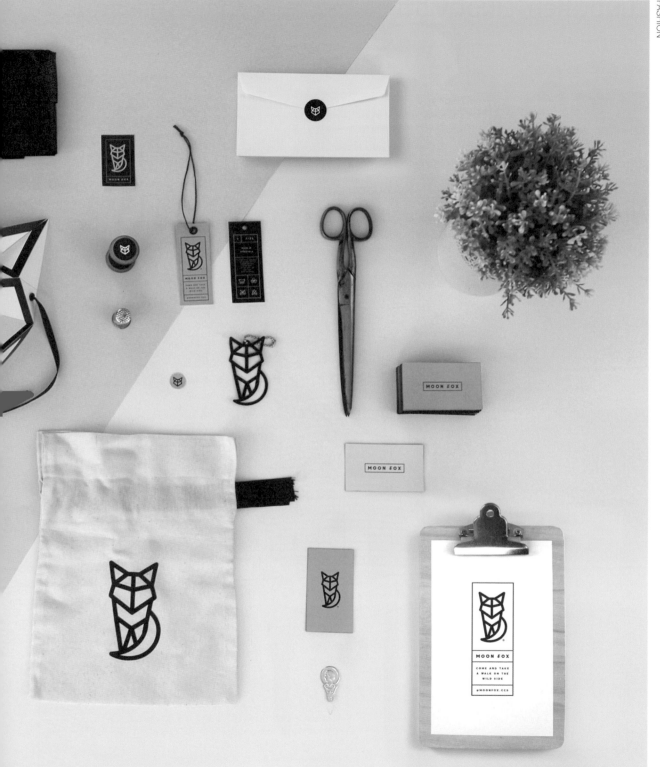

LUNDGREN+LINDQVIST

設計過程

在設計案開始的最初階段,我們盡量避免浪費太多精力,先集中聽取客戶的想法,問他們很多問題,從客戶那裡盡可能獲得最多資訊,然後才開始調查研究和分析。我們謹記客戶是該專案裡所屬行業的專家這一原則。這也是建立雙方互相信任關係的關鍵所在,對我們而言,是設計案成功的關鍵一步。關於調查研究,通常包括調查客戶所屬視覺設計的慣例(這有助於設定接下來的設計方向),採訪客戶的職員,建立核心價值。

視覺識別設計的初級階段進行到最後一步,我們開始畫草圖,盡可能展示不同的設計方向,然後發展其中我們認為最好和最有趣的一個方向。儘管我們的草圖都畫得很詳盡,也有大量不一樣的理念發展和視覺成果,但是我們只向客戶展示最好的一個。

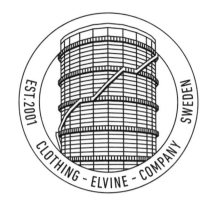

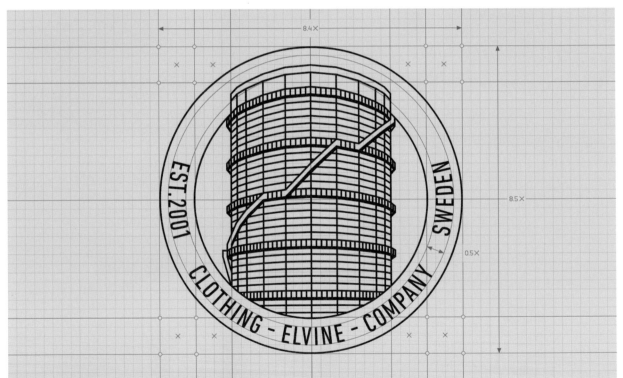

PROFILE　　　　　　　　　　　　www.lundgrenlindqvist.se

Lundgren+Lindqvist設計工作室位於瑞典的哥德堡,涉足領域廣泛,包括視覺識別設計、印刷品設計、數位設計、網站開發、視覺指導等。過去十年間,他們完成了許多專案,客戶有小有大、既有本土企業也有全球性企業,比如蘋果、Pecha Kucha、索尼音樂等。

功能與美感

功能和美感是老生常談的話題了，但是形式的優先順序確實在功能之後。然而，商標的功能是一個很抽象的概念，在一定程度上依賴於美學價值。雖說如此，我們會避免過度裝飾，盡量用最簡潔的形式盡可能地表達最豐富的內容。

另一方面，幾何圖形和網格是非常好的工具。但是最近，我們注意到很多設計師和工作室嚴重依賴它們去評判設計的好壞。一個差勁的設計理念，就算有錯綜複雜重疊的圓圈網格做支撐，也不能認為它是一個好的商標。

細節處理

和諧與精確確實很重要，它們是對設計師最基本的要求。對我們而言，更為有趣的是做些細微的改變，去打破首要的和諧，從而創作一些更讓人記憶猶新和有趣的設計。

由於很多字體商標的設計是基於現有的字體，尋求不同的方法處理和調整它們，以彰顯出獨特性才是最重要的。因為大多字體設計都是高度簡化的形式，所以對這些設計而言不存在很細節的東西。

MAARTEN JANSE
MAARTEN@LEXSON.COM
MOBILE: +31 (0)6 22497227

LEXSON BRANDS BV
HAAGWEG 444, 4813 XG BREDA, NL
CONTACT. PHONE: +31 (0)76 5223186

ELVINE
瑞典 · 服飾

ROY HANSEN
ROY@COTTONKITCHEN.NO
+47 (0)909 95 160

COTTON KITCHEN AS
WWW.COTTONKITCHEN.NO

STEFAN GRÖNLUND
STEFAN@ELEMENT.NU
PHONE: +358 (0)50 3000403

ELEMENT WEAR OY
MERITULLINKATU 17
00170 HELSINKI, FINLAND

RED PAGE SRL
G.HQ@REDPAGE.IT | +39 (0)333 3206878

VIA DELLE PESCHE 721,
47522 PIEVESESTINA, CESENA, ITALY
CONTACT. PHONE: +39 (0)547 415163
FAX: +39 (0)547 417993

SASCHA SCHMIDTMEISTER
SASCHA@BEKLEIDUNGSRAUM.DE
MOBILE: +49 (0)1726 779986

BEKLEIDUNGSRAUM OHG
UNTERE SCHRANGENSTR. 12
21335 LÜNEBURG, GERMANY
PHONE: +49 (0)4131 6030092
BEKLEIDUNGSRAUM.DE

FRANK MAUERMANN
FRANKMAUERMANN@GMX.NET
+49 (0)1512 7066063

HANDELSAGENTUR FRANK MAUERMANN
AM KÖLNER BRETT 2, 50825 KÖLN, DE
PHONE: +49 (0)221 5007415

MATTIAS EDENHOLM - EXPORT MANAGER
MATTIAS@ELVINE.SE | +46 (0)733 70 35 80

MAKER OF JACKETS
JÄRNTORGET 02, 413 04 GOTHENBURG, SE
CONTACT. PHONE: +46 (0)31 55 69 60
ONLINE. ELVINE.SE

ANDRÉ WIEGAND
PHONE: +49 (0)1727 999950

CHILLY AGENCY
LANGE BRÜCKE 58
99084 ERFURT, GERMANY

MIKAEL HULT - SALES AGENT
MIKAEL@ELVINE.SE | +46 (0)707 27 12 67

MAKER OF JACKETS
JÄRNTORGET 02, 413 04 GOTHENBURG, SE
CONTACT. PHONE: +46 (0)31 55 69 60
ONLINE. ELVINE.SE

JOHAN JOHNSÉN - SALES AGENT
JOHAN@ELVINE.SE | +46 (0)705 18 83 92

MAKER OF JACKETS
JÄRNTORGET 02, 413 04 GOTHENBURG, SE
CONTACT. PHONE: +46 (0)31 55 69 60
ONLINE. ELVINE.SE

MATT ZALEPA - UK SALES EXECUTIVE
MATT@SELFSERVICEUK.COM
MOBILE: +44 (0)7587 136547

SELF SERVICE LTD
25 HARCOURT STREET, LONDON W1H4HN, GB
CONTACT. SHOWROOM: +44 (0)20 7725 5700
ONLINE. ELVINE.SE

JOHNNY HERBST
JOHNNY@MENTA-CLOTHING.COM
MOBILE: +46 (0)704 92 86 74

MENTA AB
SHOWROOM: LIMHAMN, SWEDEN
ONLINE. MENTA-CLOTHING.COM

HANDELAGENTUR_MARIOKERSTEN

MARIO.KERSTEN@GOOGLEMAIL.COM
MOBILE: +49 (0)1515 8741291
PHONE: +49 (0)203 41789993

HANDELAGENTUR_MARIOKERSTEN

MARIO.KERSTEN@GOOGLEMAIL.COM
MOBILE: +49 (0)1515 8741291
PHONE: +49 (0)203 41789993

ANDY AUE
ANDY@KEMNER-DISTRIBUTION.DE
MOBILE: +49 (0)1638 434954

KEMNER DISTRIBUTION GMBH & CO. KG
WEENDER LANDSTR. 1, 37073 GÖTTINGEN, DE
CONTACT. PHONE: +49 (0)551 50083-12
FAX: +49 (0)551 50083-78
KEMNER-DISTRIBUTION.COM

Tip 以品牌所在地標為識別，加深主要消費者的認同感

Elvine是瑞典的一個服裝品牌，以夾克完美地結合設計感和實用功能而聞名。為了創造與Evine服飾的在地消費者——哥德堡居民的共鳴，商標設計師從城市地標尋找靈感。與其他時裝品牌常用的小資情調的建築、傳統的圖案商標形成鮮明對比，設計師選用了工業用途的建築。Elvine的商標描繪了哥德堡具代表性的用以儲存氣體的高圓筒形建築「Gasklockan」，象徵著城市化與發展。氣體儲存建築和Elvine的服飾一樣，結合了傳統、實用性與社區共同體的概念。

FAUPÈ | 荷蘭・服飾

Tip **簡潔對稱**，不拖泥帶水的活力品牌性格

FAUPÈ是荷蘭的一個服裝品牌，由Vanessa Jashanica成立於2015年。鹿在流行文化裡象徵著耐力、持久性、活力與專注。FAUPÈ的商標即由帶有鹿角的鹿頭圖形和公司的名稱組成，給人一種大膽無畏的感覺，正好表現了品牌的基調。整個商標由對稱的幾何圖形組成，簡潔而不失平衡。

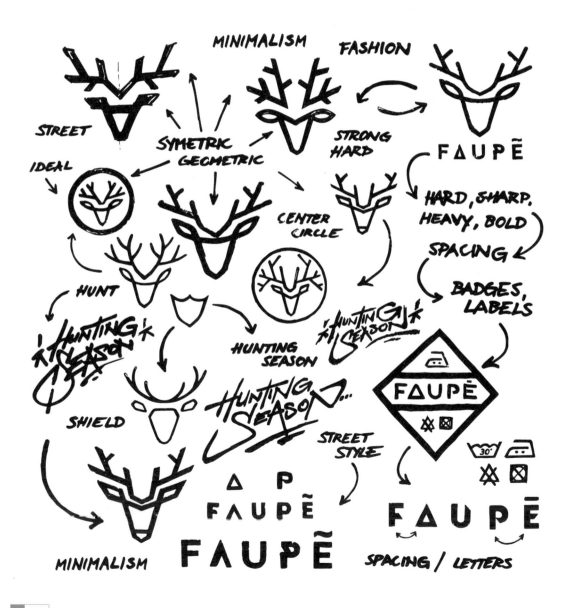

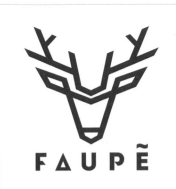

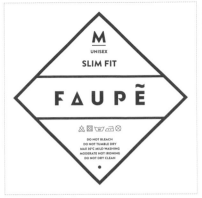

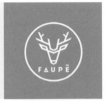

CMYK: 0 / 0 / 0 / 100
RGB: 0 / 0 / 0
PANTONE BLACK C

CMYK: 100 / 65 / 16 / 71
RGB: 1 / 42 / 72
PANTONE 19-3933 TCX

CMYK: 18 / 63 / 2 / 0
RGB: 245 / 245 / 245
PANTONE 11-0601 TCX

CMYK: 10 / 28 / 82 / 19
RGB: 199 / 161 / 94
PANTONE 15-0743 TCX

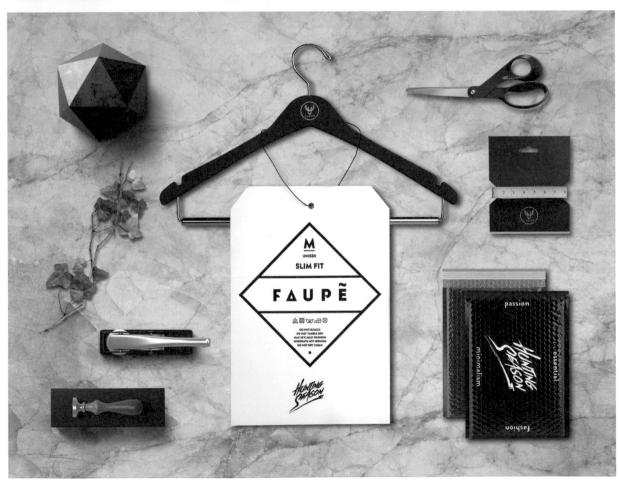

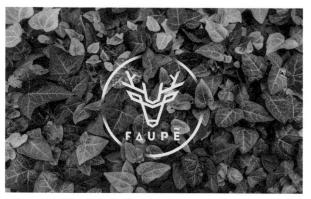

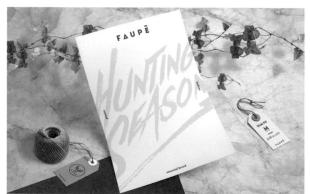
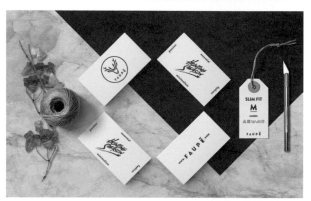
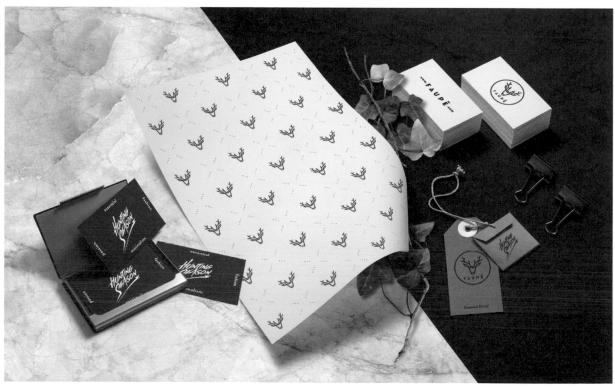

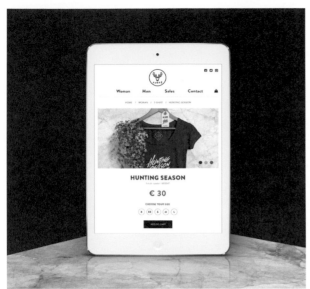

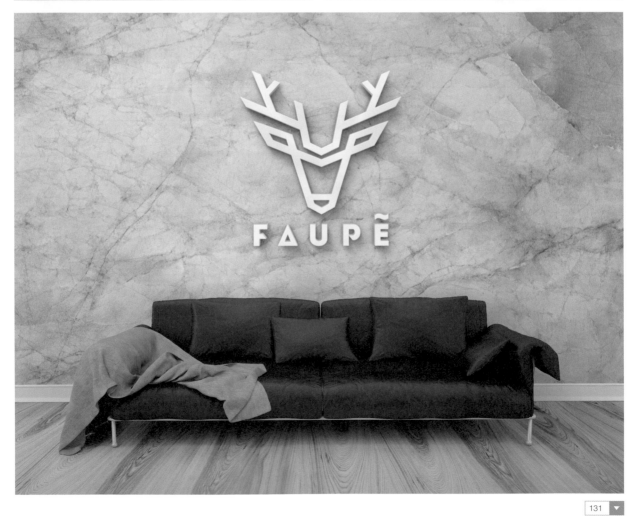

PINSTRIPE PUNK │ 愛爾蘭・服飾

🔍 Grandson
grandson.ie

Tip **拒絕老派意象**，另創男性成熟時尚

Pinstripe Punk男士時尚服裝店位於鄧多克（愛爾蘭）。Grandson工作室避開與龐克音樂和文化相關的老套圖形，為其創建了穩固的、商標性的品牌形象，同時也是對北方靈魂樂（Northern Soul）、摩德族青年（Mod）和看台文化（Terrace）的致敬。設計師搭配鐵灰色和海軍深藍這兩個特別色，來表達休閒又時尚的感覺，並將所有的元素鍍以金邊來增強視覺效果。

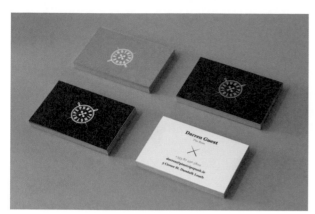

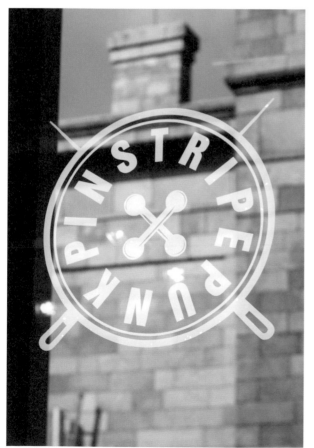

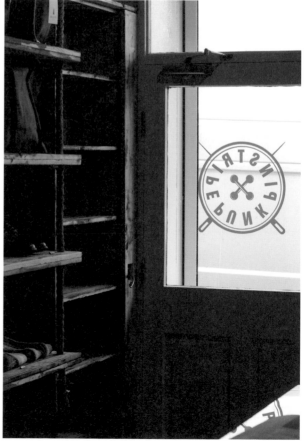

BLOWHAMMER │ 義大利・服飾

One Design
www.mauriziopagnozzi.com

Tip 強大的線條排列組合，將品牌字母一網打盡

Blowhammer是一個服裝品牌，該品牌的設立構想包括加強義大利地下風格（一種綜合國際設計多樣性和義大利本土高質布料的風格）。其商標設計基於一個三角形組成的字母組合，你可以在這個商標裡找到品牌名字所含的所有字母。圖案的創作也是基於不同字母的線。用色上，選擇被認為最能表現成熟街頭品牌文化的黑色，作為該品牌的代表色彩。

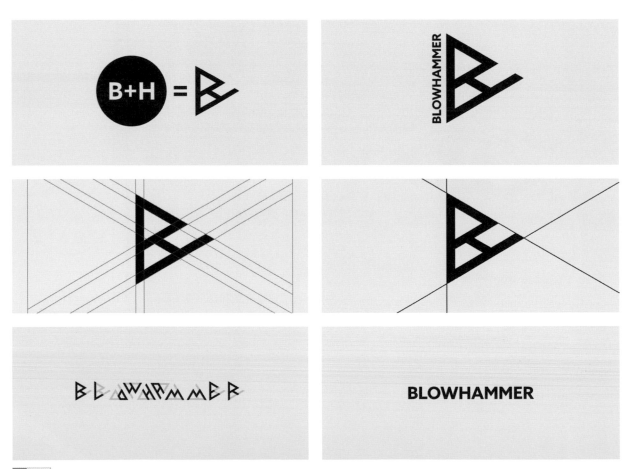

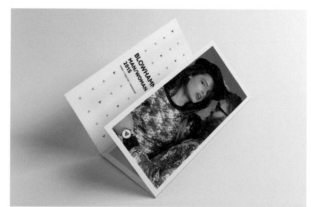

Tip 北歐極簡字母商標，充滿靈活性的運用

Antons Datter是一個時尚服裝品牌，主營混合運動風和街頭時尚的女性高端服裝，現由家族的第三代人經營。為了體現家族傳承，其商標設計是簡化的家族樹，用一條簡單的橫線作為符號表示移交給下一代。經典的字體、基礎的形式、字母組合以及簡單的黑白配色，構成了一個具備功能性而又靈活的識別設計。其形式簡潔、易於識別，可運用到各種媒體，同時表現出極大的探索與變化的可能性。

ANTONS DATTER
BEKKESTUA

　　A — D　　— / —

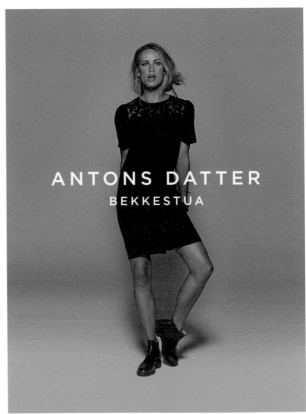

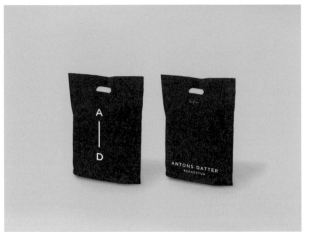

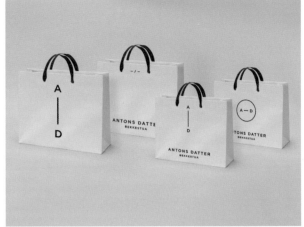

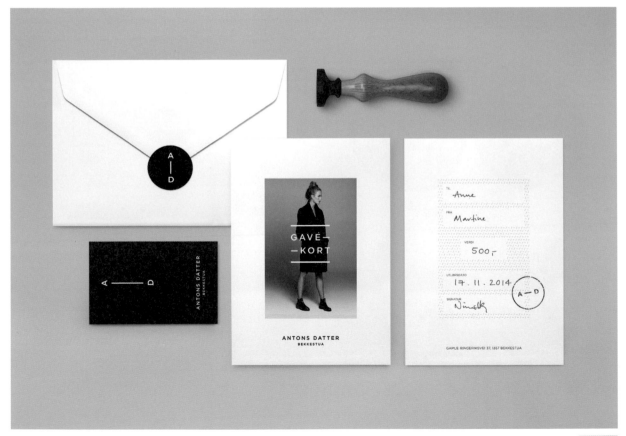

LAZZARO MAGLIETTA | 希臘·服飾

🔍 Cursor Design Studio
cursor.gr

Tip **品牌首字母組合出的字母想像畫**，延伸成一幅活力感商標

Lazzaro Maglietta男性服裝品牌，它的命名是把所有者的拉丁文名字和義大利語中的「T恤」組合而成，表明該公司的主要產品為Polo衫和T恤。商標由色薩利（位於希臘中部偏北）健碩的駿馬，和品牌名字首字母「L」及「M」變形出的馬車所組成，呈現出一種充滿活力的氣息。藍色與橘粉色搭配，同樣帶給人一種蓬勃、活躍的視覺感受。

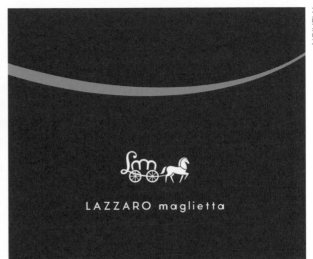

LAZZARO maglietta

PANTONE 648 C

PANTONE 163 C

LAZZARO maglietta

ANNE DE GRIJFF | 荷蘭・服飾

🔍 Mainstudio
www.mainstudio.com

Tip 靈活的網格，體現量身訂製的時裝精神

Anne de Grijff是一名荷蘭時裝設計師。設計師圍繞「量身訂製」的理念，創建了一個由方形、圓形、交叉線和十字形構成的靈活網格系統。這些粗黑線條不斷變化，解構成無數的組合，形成無限的形狀變化，非常適切地體現了設計師衣服用材的多樣性。該形象設計也作為範本用於吊牌、袋子及其他媒介之上。

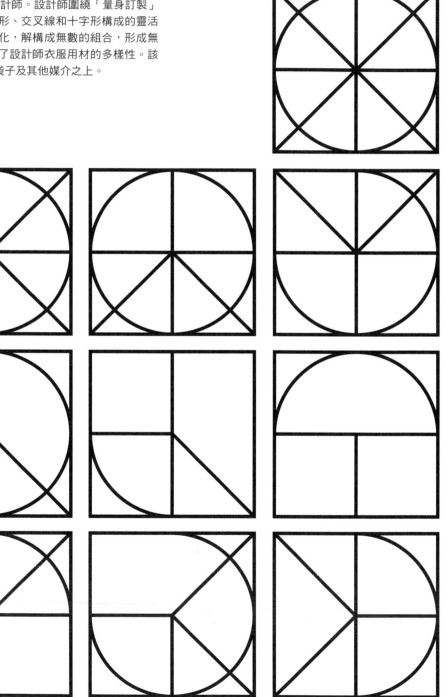

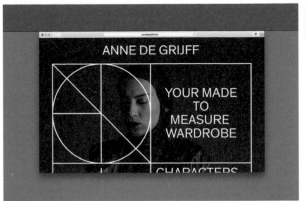

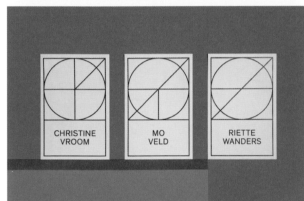

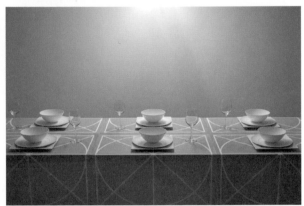

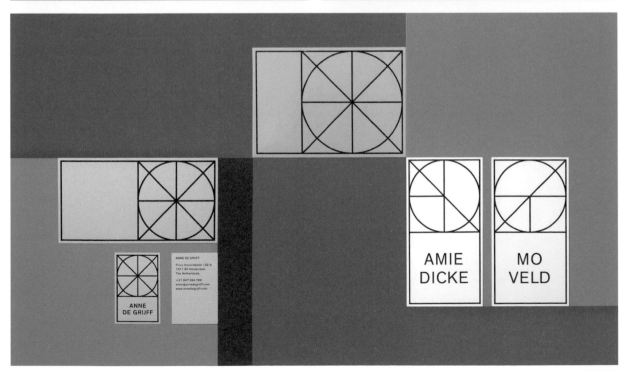

WEHVE | 比利時・手工編織服飾

Stoëmp Studio
www.stoempstudio.com

Tip 雖是簡單直白的字母商標，**單是首字母的特殊設計就能吸睛**

Wehve是專營奢侈品配飾的時尚品牌，主要針對女性。為了打造一個適合所有客戶的獨特、專業、適用性廣的品牌形象，Stoëmp工作室為其設計了一款獨特的字母商標，尤其是商標中「W」的處理，巧妙地彰顯了其獨特性卻又不影響閱讀。

WEHVE

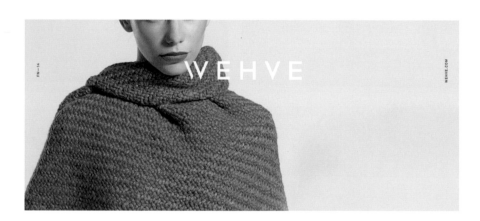

traditional
craftsmanship with
contemporary
styling

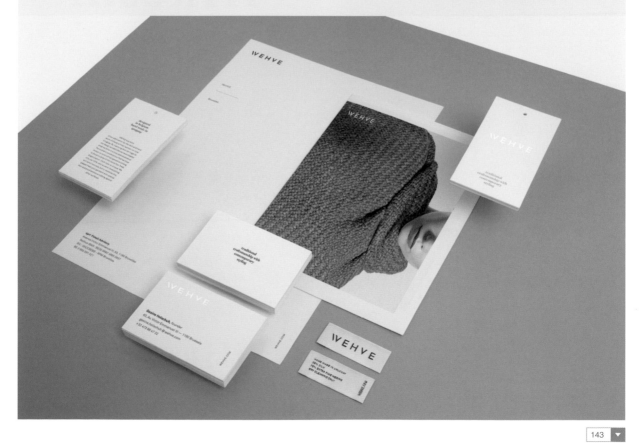

Tip 古老畫技搭配現代色系字體，貫穿歷史的永恆感

Hikeshi是日本Resquad品牌旗下的高端服裝品牌。其商標設計的靈感源於17世紀江戶時代地位等同於武士的消防員。Futura設計工作室以江戶時代的藝術技法設計了一系列的人物插圖。字體的選擇和顏色的搭配則讓商標多了些現代感，所有的元素一起讓Hikeshi成為永恆的品牌。

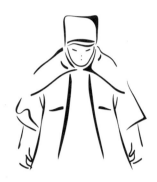

Hikeshi

ヒケシ

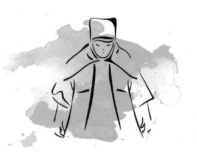

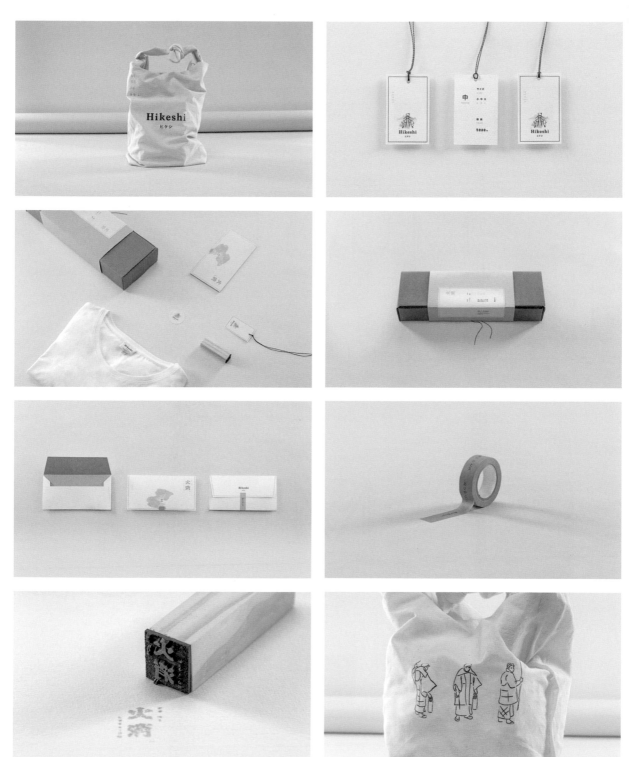

Tip **寬大中見細緻**，體現了大尺碼追求的精神

Mynt 1792服裝品牌以帶給大尺碼女士們最新的時尚為使命，緊跟潮流，風格混合現代與經典，但又堅持永不過時的廓形。其形象設計力求強有力的現代感和能表現女性的曲線美，一個現代、別致、架構感強的商標應運而生。字體形狀寬大，但是粗細有致；簡約優雅的黑、白、灰配色是刻意的低調，每季隨著流行會加入不同的顏色。

SUBMARK	SECONDARY	SUBMARK
	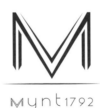	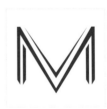

PALETTE

WHITE	BLACK	SILVER
FFFFFF	231F20	BULLET

REKKA | 健身服飾

Adam Sidaway
www.simpleasdesign.com

Tip **粗中有細的字母R**，帶出平衡健美的品牌感

Rekka專注於打造高品質的健身服裝。設計師避開健身品牌中常見的圖形，為其設計了一款字體商標，也可單獨把字母R作為圖標靈活地運用到服裝設計上。整個設計粗中有細，給人一種平衡和健美的感覺。

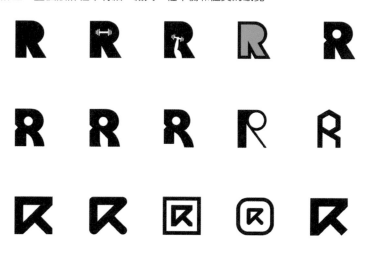

App Icon

Social Media Icon

Full Logomark

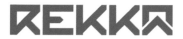

Complete Logotype

RAWGANIQUE | 美國・有機服飾

Peltan-Brosz Roland
peltan-brosz.com

Tip **網格系統與手寫字體**，完美結合示範

Rawganique創建於1997年，生產不含化學物質的手工產品。它的商標設計嚴格遵循了網格系統，體現出生產中嚴謹的態度。
與此同時，設計師創作了一系列的標籤設計，以更為開放和親近消費者的方式，用手寫字體的形式賦予產品手工感。

RAWGANIQUE

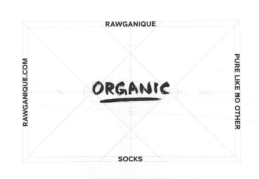

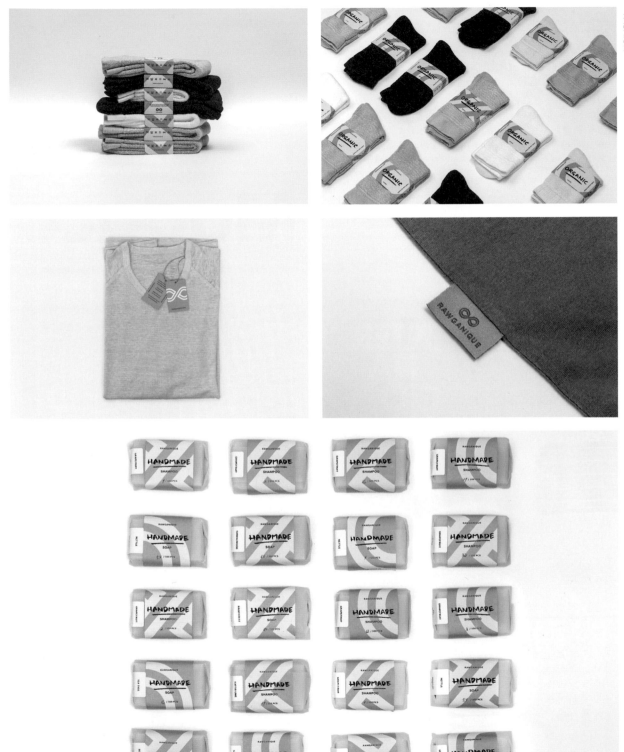

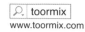

www.toormix.com

Tip 商標內含布料質地紋樣，品牌性質一目了然

Modacc是加泰隆尼亞時尚與紡織協會所開創的一個名為
「Clúster Català de la Moda」的新部門，旨在提升加泰隆尼亞
地區相關產業的競爭力。商標由「moda」（加泰隆尼亞語，意
為時尚）和「Clúster Català」的首字母組合而成。設計採用生
動而大膽的藍色作為品牌色彩，字母商標中一半用表示布樣紋理
的幾何圖案構成，多樣的紋路變化使人聯想到編織這一工藝。

clúster català
de la moda

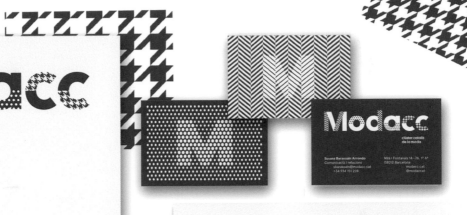

Avinguda Diagonal 474, 1º
08006 Barcelona
T. +34 934 151 228
modacc.cat
@modaccat

clúster català
de la moda

Modacc

clúster català
de la moda

Milà i Fontanals 14—26, 1º 6º
08012 Barcelona

LO ESENCIAL | 墨西哥・皮件

Adolfo Navarro
www.behance.net/adolfonavarro

Tip **用年份做識別的簡約設計**，訴求設計的實用功能

Lo Esencial是一個年輕的皮具品牌，商標設計的特徵為表達品牌的實用功能性。應客戶要求，商標包含了創建年份。設計師用字母和幾何形狀創作了一個極容易識別的簡約設計。

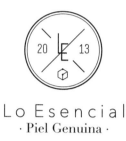

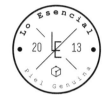

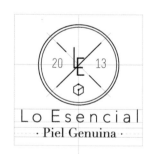

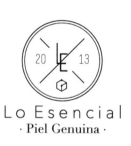

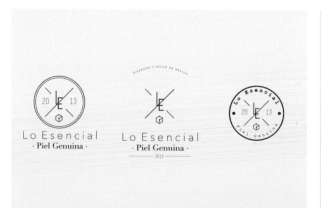

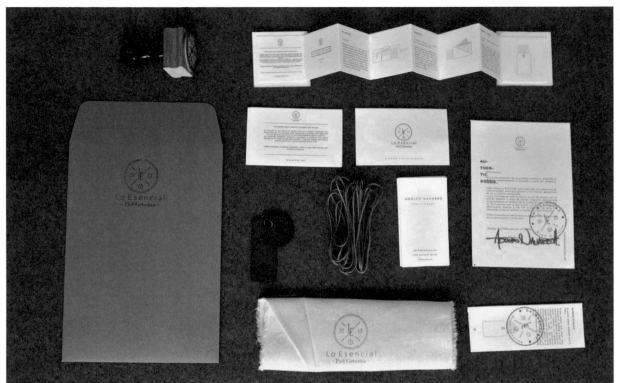

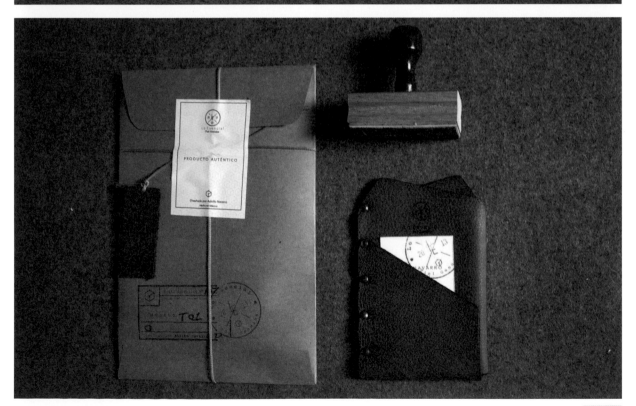

JUNKARD COMPANY | 印尼・皮鞋

🔍 Ihsan Farhan / Pot Branding House
potbrandinghouse.com

Tip 費氏數列精確比例，象徵手工藝匠精益求精的態度

Junkard公司主營皮具，尤其是手工皮鞋。其名字Junkard源於
印尼語中「錨」的對應單詞「jangkar」。受此影響，設計師將
錨、羅盤和箭頭等形狀組合成設計，創作了一個大膽而又生動的
商標，並以此來凸顯品牌背後的故事和價值。商標設計基於費
氏數列，比例精確，象徵了手工藝匠對每一雙鞋子精益求精的態
度。

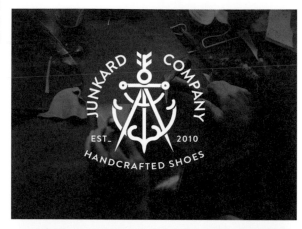

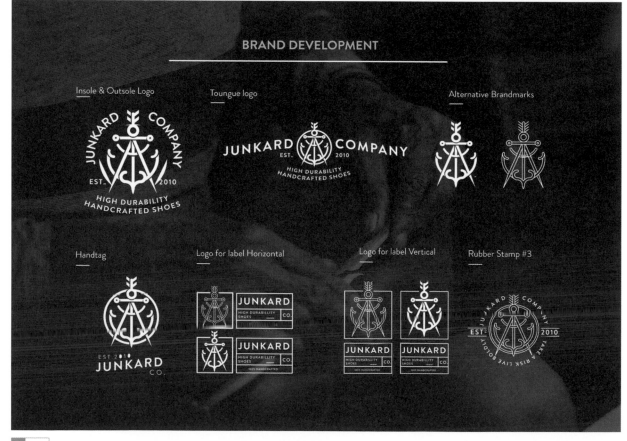

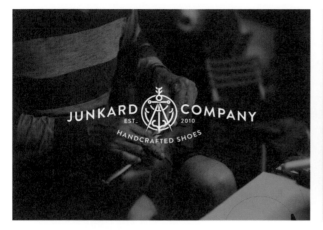

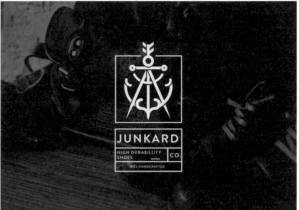

LOGO ALTERNATIVES :

First concept of Junkard logo, this logo represent Junkard as a nature, as an enlightenment of contemplating, an a young spirit and represent some beautiy experience that we will provide to our costumers

Was strongly influenced by the spoof behind the name Junkard = jangkar (anchor in indonesia). It has been carefully re-drawn with multiple circles positioned precision helped by fibonacci grid, and volume effect by figure and background. A carefully crafted visual presence is essential to differentiate effectively, it represent our craftmanship in every shoes

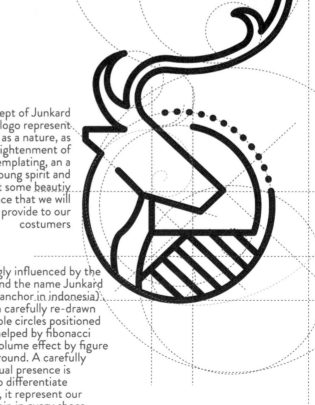

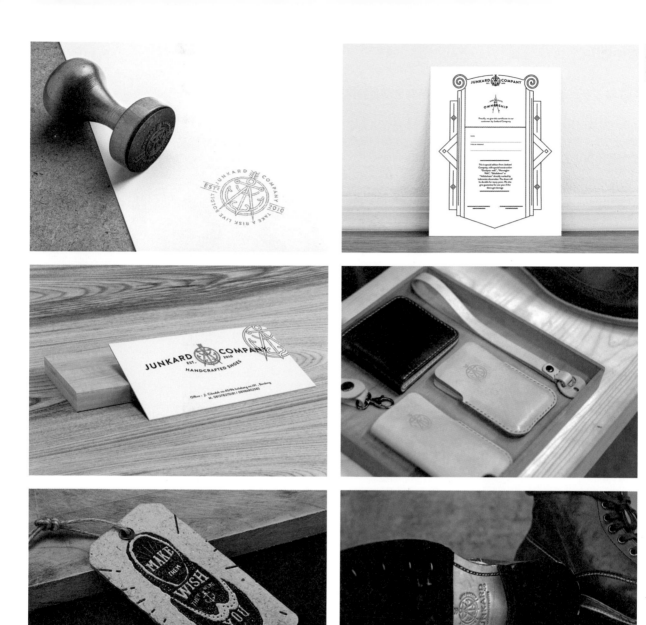

Tip 除了品牌意涵的象形圖示，**善用金色為金飾畫龍點睛**

cipcip主要經營金飾，其名字中的「cip」在日本原住民愛奴語中是「獨木舟」的意思。基於此，設計師創作了一個抽象的獨木舟形象作為品牌圖示，同時作為商標字體的基本形狀。該形狀的重複以及金色的運用表達了此金飾品牌的優雅和韻律。

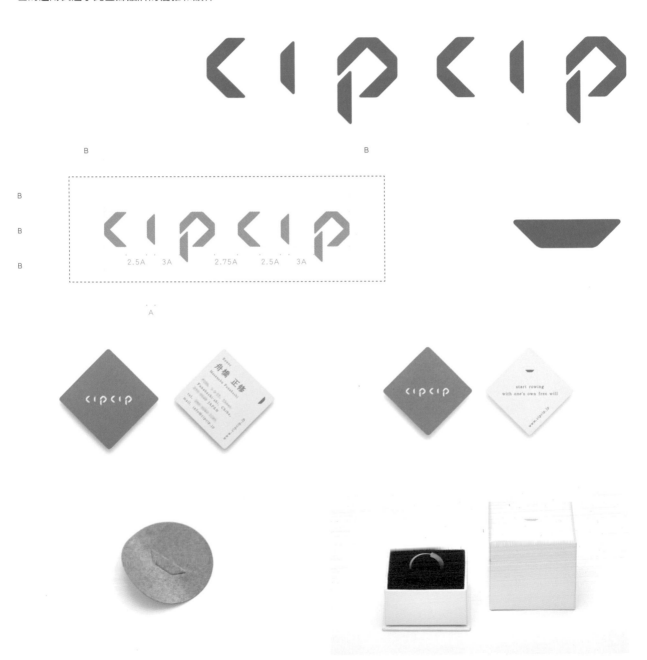

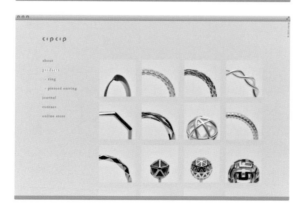

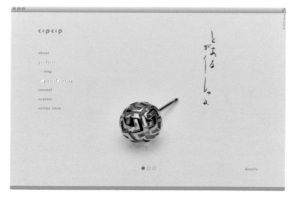

GRIPOIX | 法國・珠寶首飾

🔍 Mind Design
www.minddesign.co.uk

Tip **流動迴圈與填色水滴**，恰是玻璃冶煉視覺化的呈現

Gripoix是法國一家歷史悠久的珠寶製造商，歷史可以追溯到新藝術運動時期。Mind設計工作室有幸為其重新設計形象，意在打造成可以代表自身的形象。傳統的玻璃製造會將熔融的玻璃液倒入薄線型框架，商標設計既與這個過程相關，同時又體現了新藝術運動風格——流動的線條圖案，並裝飾以彩色的「水滴」。其商標設計採用了無襯線字體，筆直的線條和粗細變化的筆劃，簡單中透著一絲優雅。

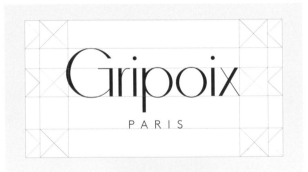

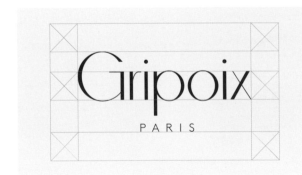

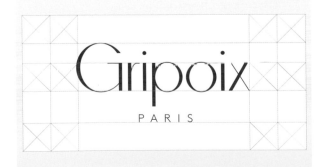

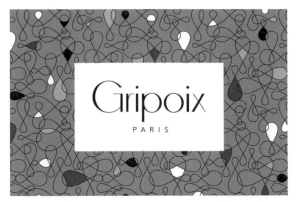

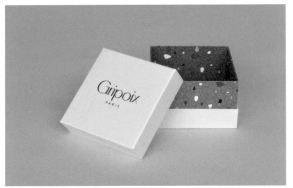

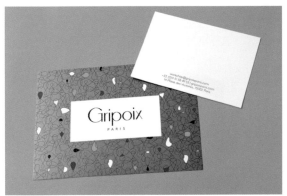

THE BEAUTY CANDY APOTHECARY | 新加坡・藥妝雜貨

Bravo
www.bravo.rocks

Tip **靈感來自傳統藥品的細緻字體**，讓人感到舒適又安心

The Beauty Candy Apothecary是一家家居生活概念店，彙集了來自世界各地精選的美容產品和家居飾品。Bravo工作室創作的商標表達了簡潔純淨感，設計靈感源於傳統藥劑師品牌商標的字體，以此來表現天然而又健康的產品。

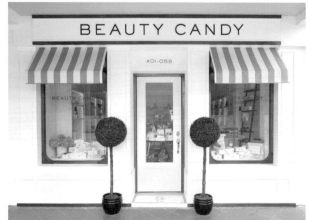

Tip **圓潤有機的氣泡圖形**，聯想至美好的商品功效

花玄木里是一家以面膜為主要產品的新創保養品公司，使用了獨有的植物油發酵技術開發了一系列面膜產品。商標設計圍繞著品牌定位：「自由、有機、生命的張力」，並從核心技術「發酵植物油」中找到視覺元素，設計出圓潤且有流動感的核心識別圖像，傳達了商品對皮膚有更加光滑、彈性的效果。

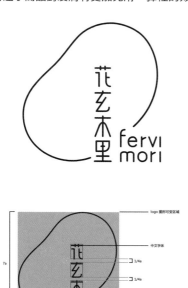

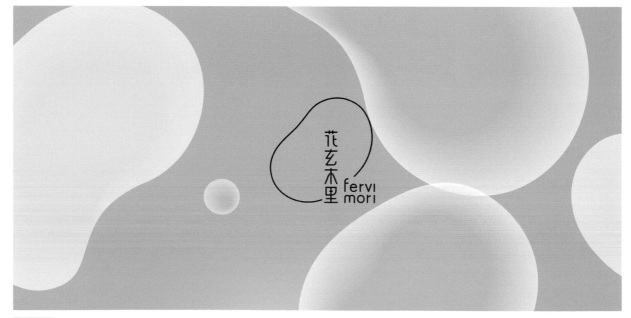

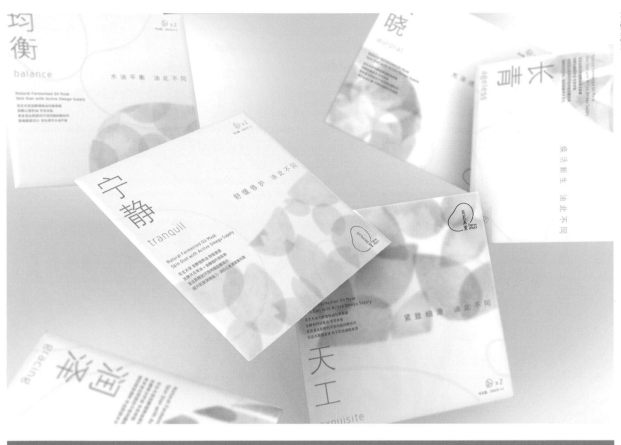

Tip 變化多端的書法字體與色彩融合，凸顯個性風格

This Is Velvet是一個造型與化妝的專案，其網站還設有一個關於時尚和化妝潮流的部落格。設計師面臨的挑戰是捕捉案主與眾不同的個性、原創性以及對色彩的偏好。在這個基礎上，設計師把不同的元素和很多顏色進行混合。他們用書法的字體形式，混合現代元素，凸顯個性風格的同時又體現出專業和時尚的一面。最終的設計充滿活力、多姿多彩，在電腦等電子設備上可以看到顏色的漸變，給人一種不斷變化迴圈的感覺，就像時尚潮流與This Is Velvet本身。

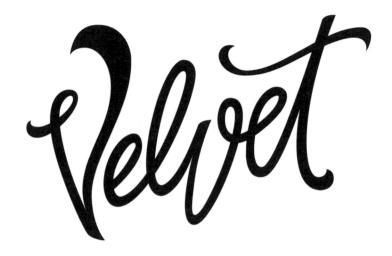

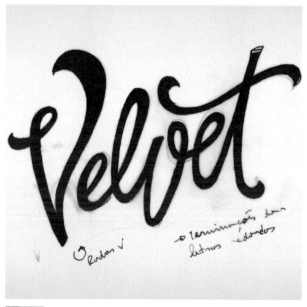

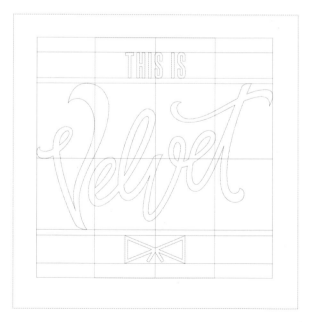

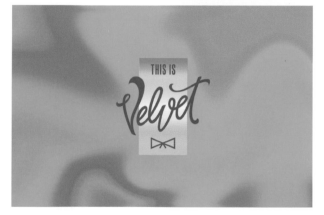

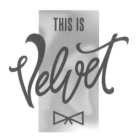

Tip 創造了S變形引號的變形畫，完美呈現「溝通」主旨

Answer Communications是家位於中國上海的市場推廣顧問公司，他們服務的品牌大多集中在美妝產品和時尚產業等奢侈品市場。Answer就好比是品牌和消費者之間的橋樑，他們需要展示自己是站在該領域的最前線，他們是品牌與消費者之間對話的發起者，並保持該對話的持續。因而設計師選擇用「溝通過程」本身來表達該品牌，兩個分開的引號可結合組成Answer中的「S」，它們從中打開對話的開始，變形組合成雙引號，承載溝通中的不同內容。

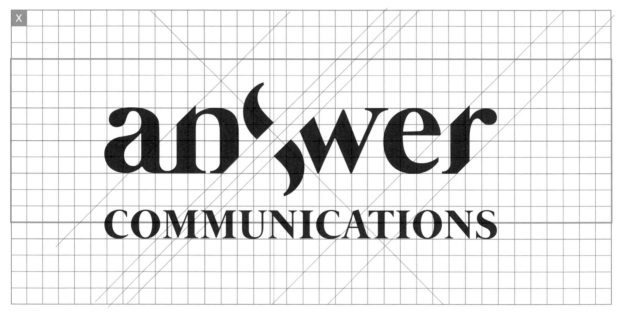

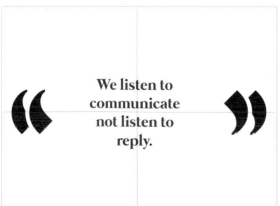

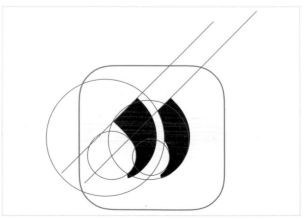

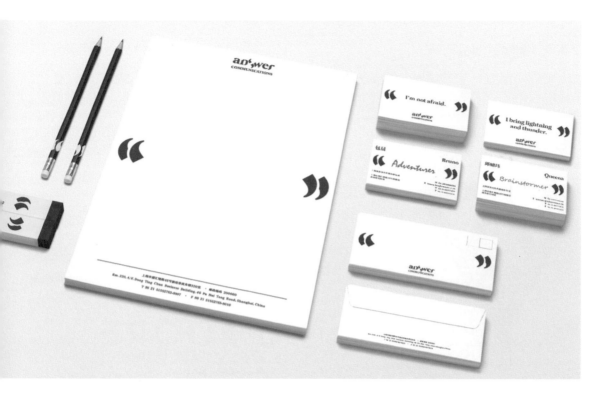

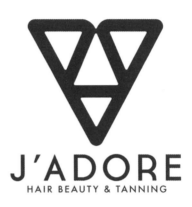
Tip 字母「A」核心，時尚現代的A級沙龍

J'Adore位於英國倫敦西米德蘭茲郡，是一家優雅的美容沙龍。其商標設計以品牌中字母「A」為基礎圖形，圍繞「永恆、愛、新鮮、曲線」四個關鍵字展開。商標中的心形是片語J'Adore（我愛）的直接表現。設計師把直角邊緣曲線化，配以柔和的色彩，增加了時尚感，同時也給人耳目一新的感覺。

BROS HAIR | 日本・美髮沙龍

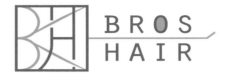

Tip **字母畫嵌入剪刀，業務性質一目瞭然**

Bros Hair是一家美髮沙龍。其商標是由品牌首字母「B」和「H」組合而成的圖形，其中巧妙地隱藏著剪刀的形狀，表明該店的主營業務；加以藍色點綴，讓整體有一種清新的感覺，同時也具象化店家的理念──帶給客人滿意與微笑。

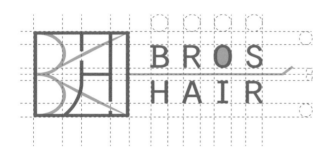

Blue DIC420	C:69%	
	M:20%	
	Y:23%	
	K:0%	

Brown DIC343	C:64%	
	M:72%	
	Y:100%	
	K:0%	

Tip **字母「o」化身鳥巢**，小確幸破錶的好感設計

Roost是一家美髮沙龍，坐落於日本橫濱都築區的一個住宅區內，附近有一個樹木茂密的公園。設計師創造的商標旨在傳達溫暖和毛茸茸的感覺。字母「o」的造型類比鳥窩，寓意這裡是像家一樣的地方，會讓你感到放鬆。而鳥從窩裡探頭的意象則代表換了新髮型的人們離開理髮店時擔心而又興奮的心情。這個商標體現了該店的願景：讓顧客帶著新的希望飛向未來。

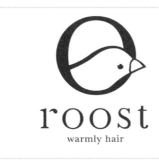

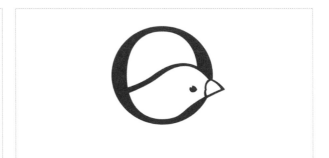

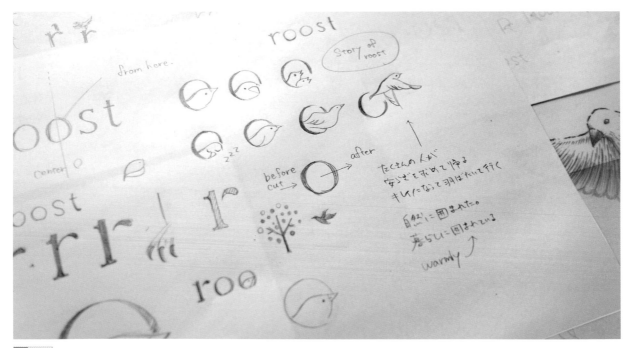

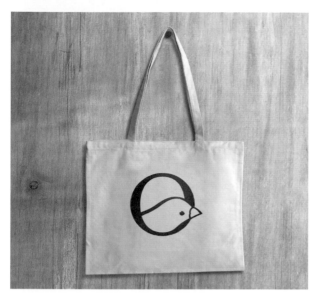

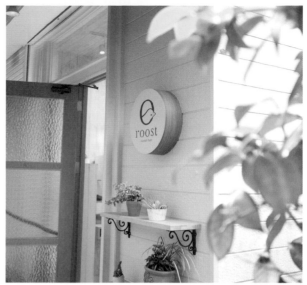

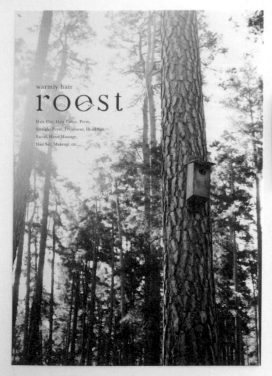

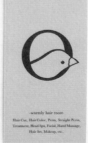

 IT 類　　IT

174/215

手機 APP
頻道
資訊科技
條碼
票務平台
行銷分析

MOODLEY BRAND IDENTITY

設計過程

設計，眾所皆知需要綜合協調商業模式、定位，當然還有溝通。設計一個商標時，我們和客戶一起大膽嘗試與眾不同的策略。定位需要先做調查研究，除了客戶背景，也要考量競爭對手的狀況。明定規格，例如顏色範圍、字體、形象和文本後，真正的設計才開始。

關於商標設計，我沒有什麼特別不喜歡的部分。這件事向來很有挑戰性，你不應從別人那裡抄襲，每一個品牌都應該有自己的身分，但過分地重複嘗試卻也沒有意義。對我們來說，重要的是根據品牌定位來找到自己的設計方法。這讓我們能夠真正融入設計中，然後很輕易就能判斷出「眼前這個商標真的對嗎」。

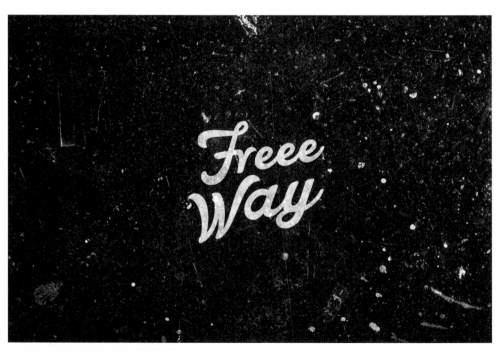

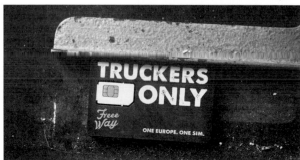

PROFILE moodley.at

Natascha Triebl擔任moodley brand identity工作室首席藝術總監。moodley是一個在國際上獲得很多獎項的工作室，自1999年成立以來為客戶設計了很多優秀作品。目前已在格拉茲、維也納、薩爾斯堡和慕尼黑這4個城市設立機構，並擁有超過60位，來自包括策略、設計、消費體驗、建築、記者和出版等各個領域的專家成員。

功能與美感

moodley brand identity工作室致力於確保可以生動地表達客戶的價值，這是表面的形象之下更深刻的東西，也是比當下更長遠的東西。然而，單獨的商標不能算作全部的設計，它只是完整的品牌設計的一部分，當然它是其中很重要的一部分。對我們而言，形式和功能之間的平衡，讓商標可以自如地運用到各個平臺，才是最重要的。

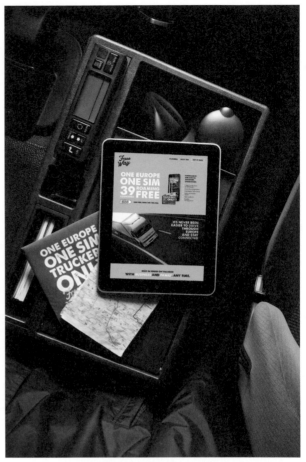

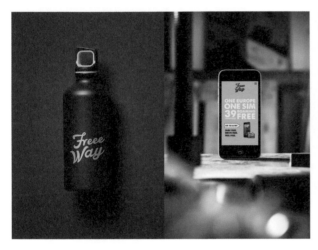

細節處理

說到商標細節，我認為微調顯得特別重要，你真的必須非常注意字母的間距，因為最後可以達到最佳預期效果的設計，是基於所謂「負空間」中的最佳平衡感。我處理細節的方法是剔除所有不必要的元素，然後集中精力做微調整——以一絲不苟、充滿熱情的態度去完成設計。

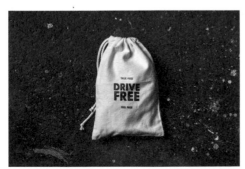

FREEE WAY

奧地利・手機通訊

Tip 順暢自由的字體配上謹慎風格的選色，以安全舒適駕駛的訴求取勝

奧地利公司 Freee Way 開發了一種卡車司機專屬的 SIM 卡，讓他們在歐洲 40 多個國家間使用時免漫遊費，為他們與親人溝通提供便利。其商標是對該公司的口號——「行駛、暢聊、自由」的詮釋。如道路般蜿蜒流暢的特製字體筆劃，表現了駕駛的自由感以及與親人交流的感覺。而白色和黃色的運用則暗示長途旅程中的謹慎和平穩。

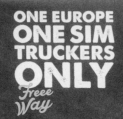

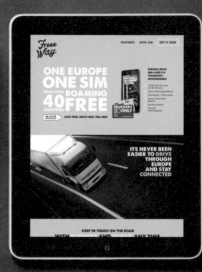
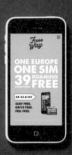

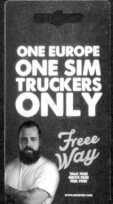

2VEINTE

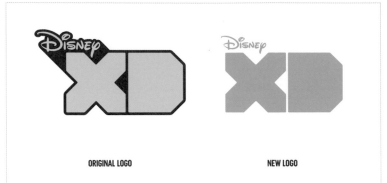

ORIGINAL LOGO NEW LOGO

設計過程

製作一個商標需要很長的過程，當然也有可能短時間內就輕而易舉地完成了。比如說，能否靈光乍現就是其中關鍵。有靈感的時候，得心應手，設計過程時間很短，但是萬一沒有靈感，不要坐等它到來，不斷地嘗試和努力可以讓設計師突破困境。直到大功告成前，我們不會停止設計。我們針對不同的設計案，設計的過程也會有所差異，但通常都會從字體開始，列出一些，然後選出合適的一款，選擇字體會是一個很好的開端。

PROFILE www.2veinte.com.ar

2veinte是布宜諾斯艾利斯的一家設計機構，以動態設計見長，他們為全球知名的客戶打造電視頻道商標以及製作商標動畫，如：Fox、Disney Channel、General Mills、Nickelodeon、National Geographic、MTV、France Television、Sky Television等。他們以自身的風格——大膽的色彩運用和超現實的趨向——走在新時代的最尖端。

功能與美感

一個商標的美感和功能性取決於我們服務的公司。商標設計所要達到的目的以及客戶公司的規模大小決定了我們自由發揮的程度。比如在Disney XD頻道品牌重塑的案例中，我們可以發揮的餘地就很小，對於美感的追求就很保守，很顯然我們不能改變Disney的商標。相較於從頭開始設計一款商標，商標的重新設計是完全不同的一件事。首先我們要弄清楚客戶對現有的商標希望有多大的改變，我們向客戶提供了好幾個方案，但是每一個方案都和原有商標相關。現有的商標有一個缺陷，即不平衡。因此我們移除舊有框線，並讓Disney和XD頻道商標的左邊對齊。這樣一來，這款商標就可以運用到各個媒體。

細節處理

設計的過程中，細節尤其重要，它能讓整個設計看起來很不一樣。比如說，所有的商標設計都應該追求完美的字間距，這對大家而言可能只是一個微不足道的細節，但它能決定商標設計的好壞。這也是為何微小細節能產生出巨大差異的原因。

「怎麼判斷一個好的商標？我想這個問題的答案大家都曉得。**當你看到好商標，會立馬看出它是最合適品牌的商標。就這麼簡單，不需要多餘的解釋。**」

DISNEY XD | 美國 · 電視頻道

Tip 重塑大客戶商標，**微調小細節創造大差異**

迪士尼XD頻道節目的主要觀眾為兒童和青少年。此次商標更新主要是讓其水準對齊，看起來更為平衡，而充滿活力的顏色運用也增添了現代感。2veinte並為頻道創建了四種不同風格的字體，有偏細、中等、粗體和特粗體四種樣式。

SILVER | 印度・手機App：分類資料夾

Beard Design
www.bearddesign.co

Tip 順暢地選用螢光色調作為搶眼裝置，輕輕鬆鬆自同類中脫穎而出

Silver是一個手機應用程式，說明人們把照片歸類到智慧和虛擬的資料夾裡，歸類明確而且會根據人們的搜尋項目而變化。
Beard設計工作室所設計的圖形商標是從萬花筒汲取靈感，認為它很好地詮釋了該應用程式。此外，他們選擇了大膽的螢光色
調，讓它從其他大多數使用彩虹色譜的品牌中脫穎而出。搭配簡單圓潤的字體，與強烈的圖形商標完美協調。

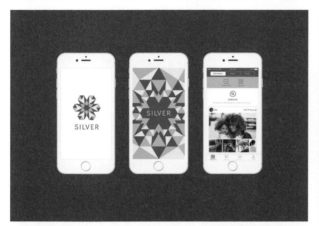

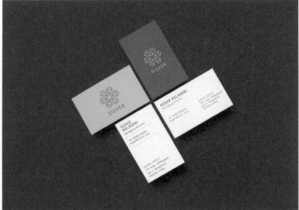

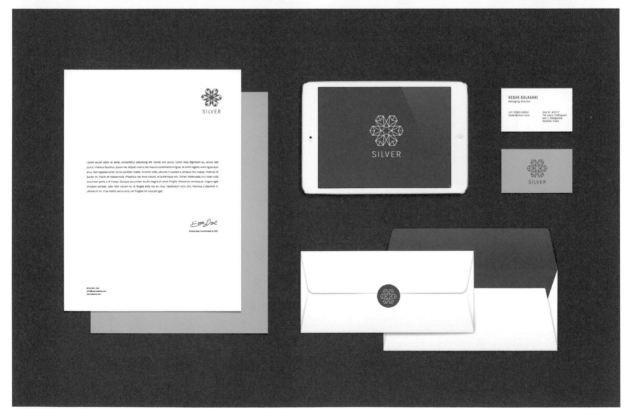

SIXDOTS | 比利時・手機App：行動支付

🔍 Branding Today
brandingtoday.be

Tip **PIN碼解鎖圖像入商標**，歐洲行動支付很安全

Sixdots是由比利時電信和法國巴黎銀行聯合開發的行動支付應用程式。為了體現支付程式中至關重要的安全性，設計師以PIN密碼為設計理念來創作該程式的商標。基本商標由表示手機數位按鍵的點狀網格構成，其中較大的六個圓點表示六位PIN碼。顏色搭配上採用了簡單的黑白配色，以體現該程式容易操作的特點。整個設計簡潔、幹練、靈活多變，可以應用到不同的平臺。

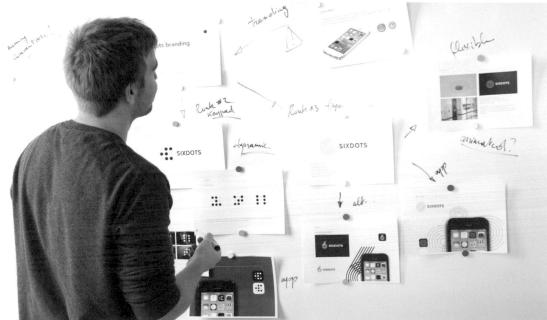

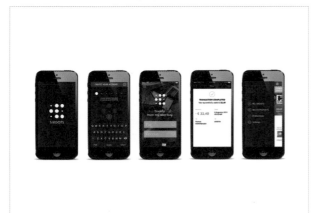

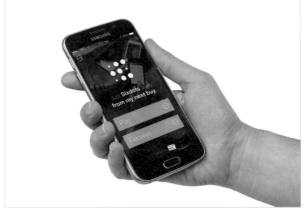

KAWA | 香港・手機App：咖啡訂購

Tip WIFI變身拉花奶泡，一看就知是咖啡訂購APP

Kawa是一個可以讓消費者透過手機，買到香港當地咖啡廳咖啡的應用程式。為了更容易地被人們識別出這是和咖啡相關的應用程式，其商標設計用表示Wi-Fi的符號做成了一杯拿鐵咖啡，表明了該應用程式通過網路給人們帶來一種享用咖啡的嶄新方式。

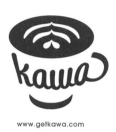

www.getkawa.com

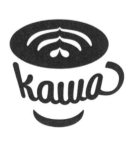

Here's your coffee

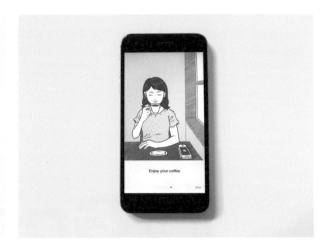

Tip 搜尋＋油滴的幾何圖示，清晰定位品牌

Gasoline是一個免費的手機App，用於搜索和比較西班牙加油站的位置和價目資訊。商標設計既新鮮有趣，同時又給人安全和可靠的感覺。設計師選擇了無襯線字體，結合搜索和油滴的幾何圖示構成商標。整個設計大膽、清晰，冷色調的配色亦給人一種充滿技術的感覺。

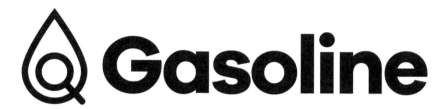

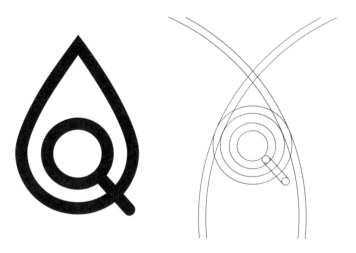

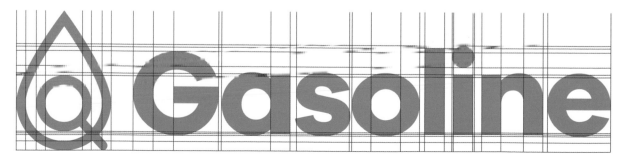

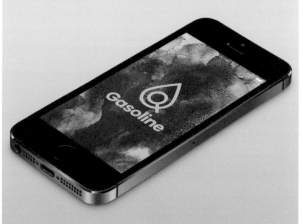

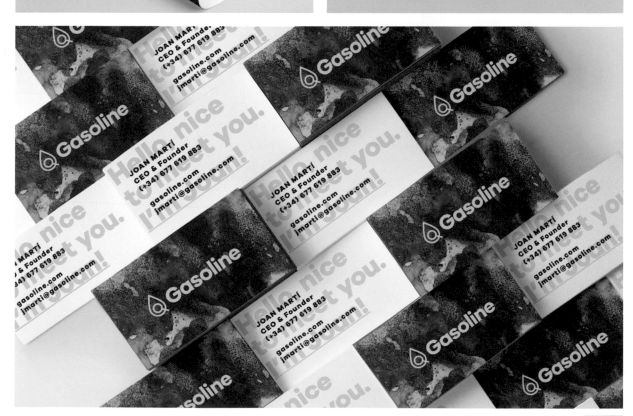

Tip 簡明鮮豔吸引青少年目光，成為吸睛的網路媒體

O2作為一個隸屬於Wirtualna Polska集團的傳統入口網站，將轉型成為受青少年喜愛的創新型新聞推播程式。其形象設計把O2定位為專注於「此時此地」的活力品牌。商標中的氧粒子強調網路的普及性，而數位2則表示訊息源於媒體和手機等。另外，五層漸變色圈則模仿相機快門。新的O2只專注於網路上一切值得關注的事情。

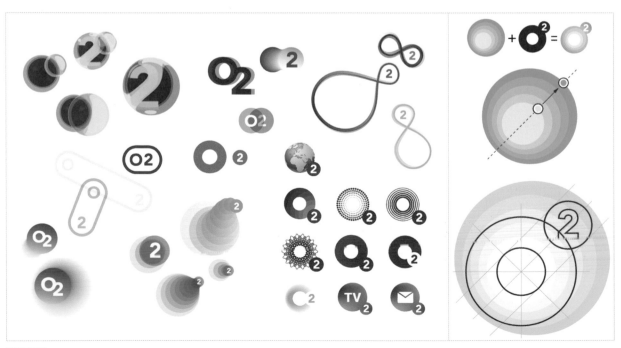

O2 News **O2 Mail**

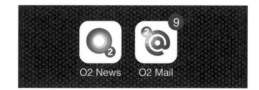

3 P.M. The biggest taxi union strike in the history of **London** is just beginning.

2 minutes ago. Military coup in **Bolivia.**

Kremlin, Moscow. In 10 seconds Vladimir Putin will meet Angela Merkel. He will try to scare her with his dog.

Heathrow Air Show. In a second all three airplanes will crash. Luckily, the pilots will survive.

EL PAÍS VÍDEO

西班牙・線上頻道

Erretres
www.erretres.com

Tip **辨識度＋實用度**，網路媒體搶先看

El País是西班牙的主要日報之一，並推出了新的線上電視頻道，Erretres工作室負責此頻道的形象設計。他們選擇「El País」中的字母「E」為商標，在此基礎上加一個圓圈來提升商標辨識度。在商標的另一半邊，他們創造了另一個內含播放鍵的圓，用以打開影片連結的新視窗。最終的整體商標看來相當基本，同時也功能健全。

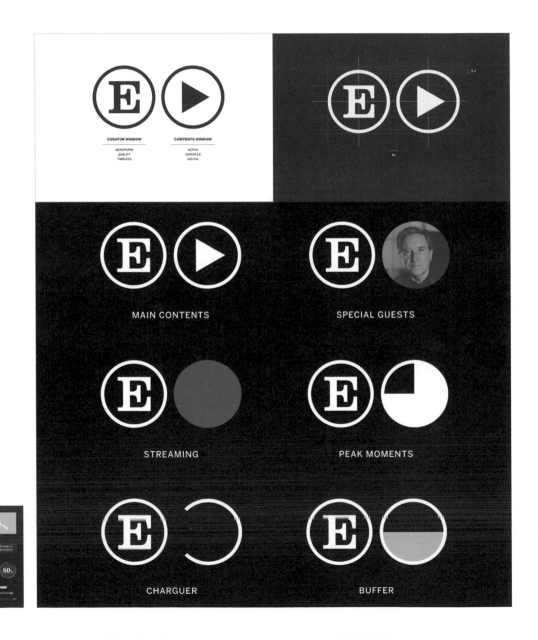

Se extiende
la tormenta
tropical Kate

POR PACO PUENTES

Luxemburgo
acoge más de
30 refugiados

AFB

Sánchez recuerda
a los barones
sus pactos con
Ciudadanos y
Podemos

PORTO CANAL | 葡萄牙・電視頻道

Tip 從品牌的四個關鍵要素中**擷取完美的共通抽象特質**

Porto Canal是葡萄牙的電視頻道，被知名的足球俱樂部FC Porto收購。設計師從代表歷史、城市、新聞和俱樂部這幾個方面的事物找到共通點，創造了一個綜合而又獨特的商標。另外，也通過不同的顏色處理，衍生出子商標標示其個性化，以體現該頻道不同節目的特色和差異。

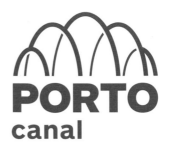

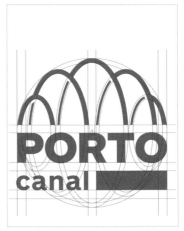

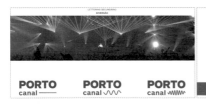

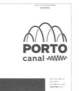
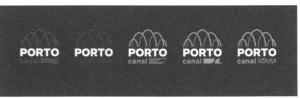
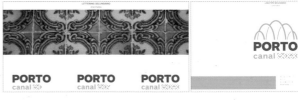

CORE IT | 智利・IT技術顧問

🔍 Andre Tapia Valenzuela
www.behance.net/andretvalenzuela

Tip 節點連結而成的核心圓，解決問題的資訊中心

CORE IT是一家專門為客戶解決各類IT問題的新公司。設計師從公司名字「core」（意為核心、中心）出發，創作了一個包含有字母「C」、「I」和「T」組成的圓圈來表示資訊中心的概念。線條上飾以節點，表示電路的聯結和迴圈。色彩填補了無襯線字體間的空隙，字體纖細並且現代，為整體商標稱添了科技感。

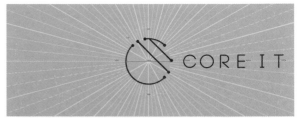

· BRAND ELEMENTS ·		
C + I + T	Core IT, naming Information Technology.	
◯	Central Concept Nucleus, Center.	
●—————●	Computer chip Circuit board.	

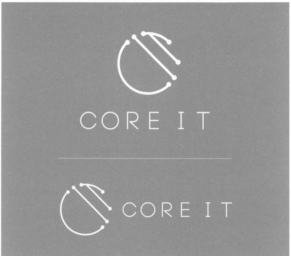

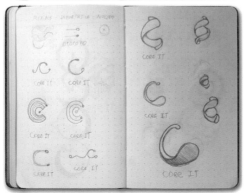

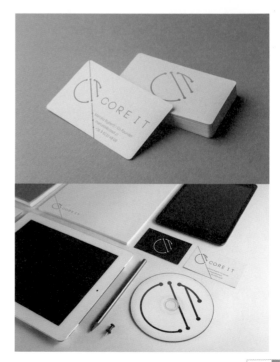

Tip **精準的疊加與切割**，成功營造出先鋒人工智慧的形象

Hyper Verge是一家位於矽谷，可識別人像、物體、地點和事件等圖像的人工智慧公司。他們的需求很簡單——一個沉穩莊重的形象設計來平衡其尖端的工作內容和支撐數百萬使用者的信譽感。其商標設計以字母H為圖形基礎，由兩個不同的H疊加而成，這給人一種厚實可靠的感覺，而它們構成的箭頭形狀又帶有科技領先感。

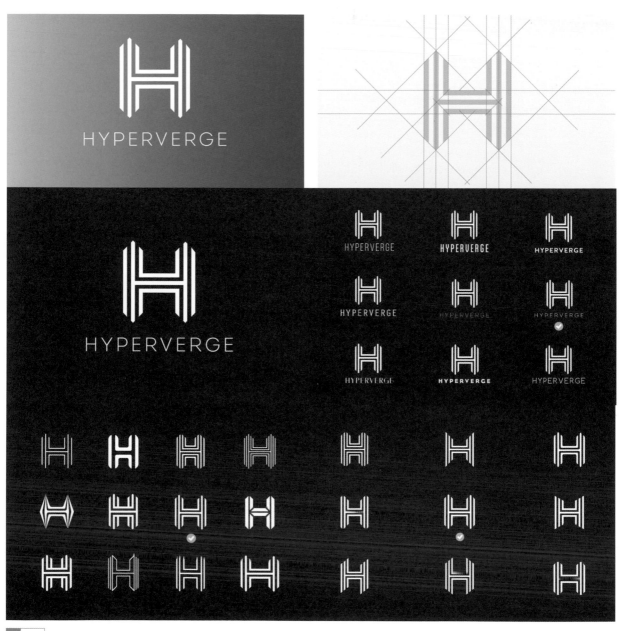

Tip **數位點點虛線**，成功將行動通訊視覺化

Quantifier公司總部位於英國倫敦，專門從事NFC（近距離無線通訊）和遠端資訊（Telematic）問題處理、地理定位、衛星跟蹤以及高安全性的RFID（無線射頻識別）。商標設計意在展示視覺化聯繫的主題，因而設計師用點狀的首字母「Q」作為品牌商標符號，並以此衍生一系列的點點虛線網格作為主要圖示。

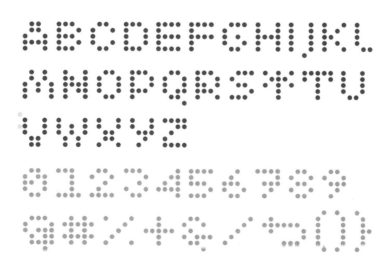

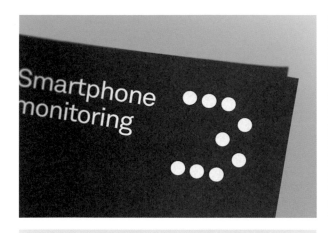

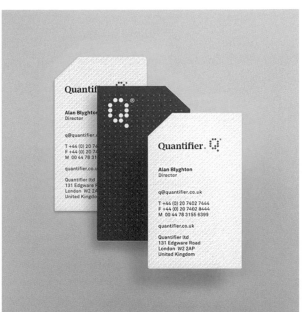

TELECOM SB | 俄羅斯・安防監控

Tip 開關按鈕置入盾牌，安防監控零失誤

Telecom SB是一家安防監控設備安裝公司，其目的是建立一個能明確反映公司大體方向的簡潔商標。商標以「溝通」、「遠端通訊」和最重要的「盾牌防護」為中心內容，設計師將「開／關」按鈕置入盾牌形狀的圖形中。另外，他們設計了一些表示公司業務範圍的圖示，用作視覺識別的基本元素。

PF BeauSans Pro
ABCDEFGHIJKLMNOPQRSTUVWXYZ
abcdefghijklmnopqrstuvwxyz
01234567890

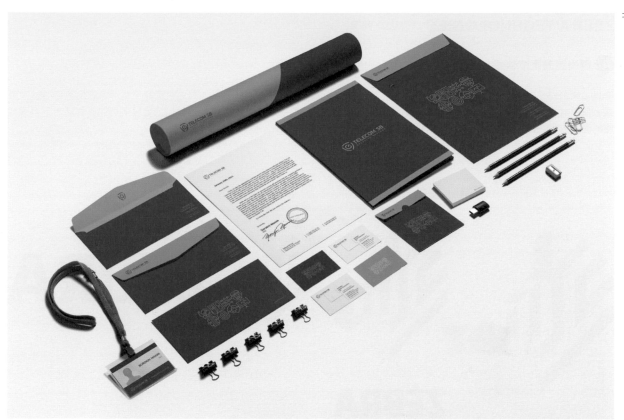

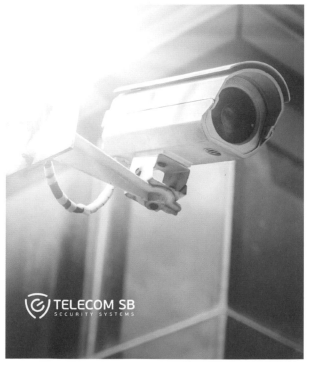

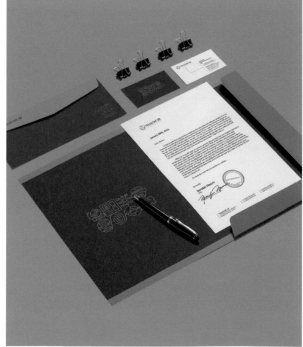

Tip 將斑馬簡化成條碼，更添專業活力現代感

斑馬技術公司作為條碼技術的先驅，現已發展成為全球領先的專業列印和追蹤技術的製造供應商。其形象識別更新設計，需要一個看起來更為聰明、更有戰略意義及更全球性的商標。設計師把之前的商標形象幾何化，呈現了一個更有活力且具現代感的商標，同時斑馬上的線條也是公司條碼標籤業務的體現。

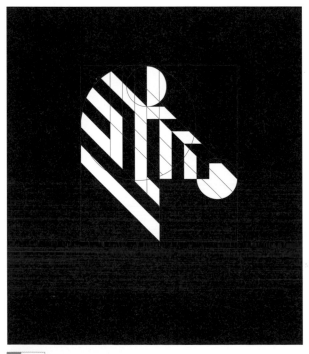

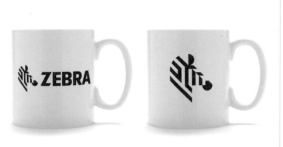

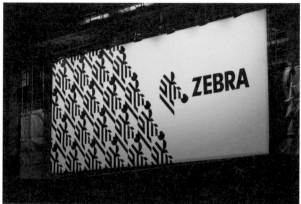

Tip 嘗試在字母商標裡，找到最適合「票券」的位置

Paydro是荷蘭一家快速發展的線上平臺，主要幫活動組織者售票。品牌商標改造旨在設計出能體現服務又要易懂。因此設計師以「票」為主導元素做了很多嘗試，最終把它完美地置於商標內，明瞭又清晰。

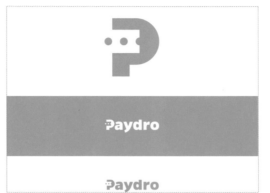

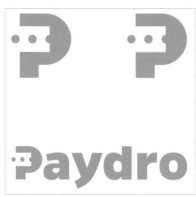

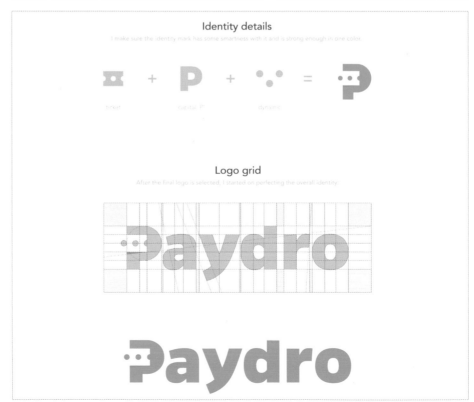

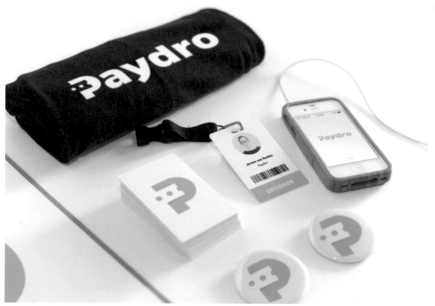

Blue	Green	Orange
R44 G53 B143	R86 G193 B113	R250 G99 B66
#2C358F	#56C571	#FA6342
C99 M87 Y2.8 K0.2	C63 M0 Y70 K0	C0 M72 Y72 K0

Grey
R211 G209 B215
#D3D5D8
C20 M17 Y13 K0

Assignment

For this project the client hired me to re-design their current identity:

Paydro ⟶ **Paydro**

Old logo New logo

Concept directions

I've been exploring many different directions to work towards a suiting mark for the company. Here are a few of them:

DIGITAL AGENCY "PRIDE" | 俄羅斯・網路行銷

Alexey Akhmetov
www.behance.net/alexeiakhmetov

Tip **主視覺像素化**，訴求網路行銷

Pride是一家新成立的數位公司，提供各式網路行銷服務。其商標設計啟發於數位技術，設計師將主形象獅子像素化，並疊加以黑白方塊。這些方塊同樣應用於品牌名稱的字體設計，讓整體設計統一且令人印象深刻。

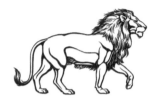

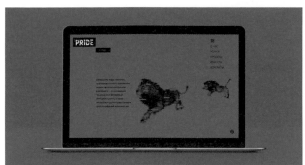

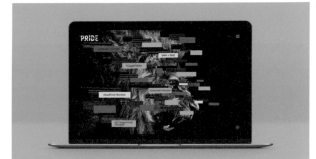

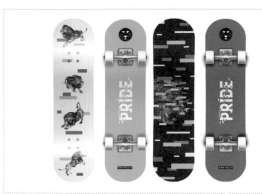

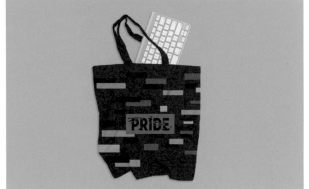

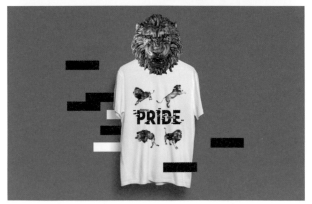

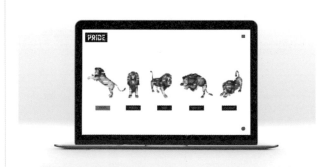

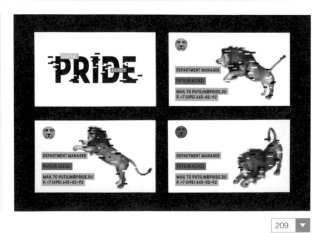

DIGITAL

PR

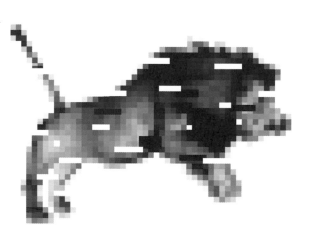

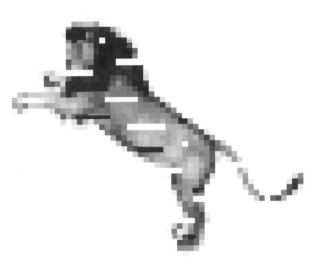

AGENCY

tip 置入亮色方格模組，象徵高科技

Research Mogul作為一家新創公司，其業務多依賴於網際網路貿易和新技術發展。為了提升公司的知名度並體現其服務內容，其商標設計把亮色的模組融入到各個字母中，同時也增加了現代感。

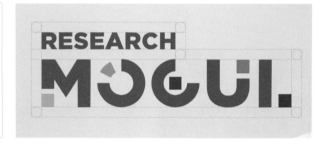

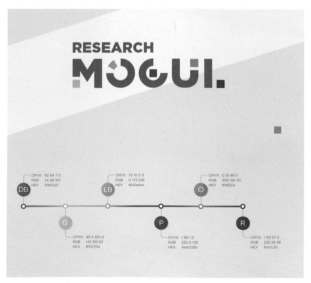

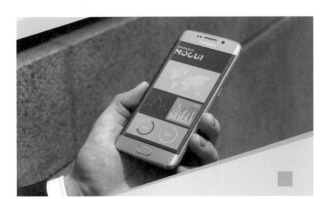

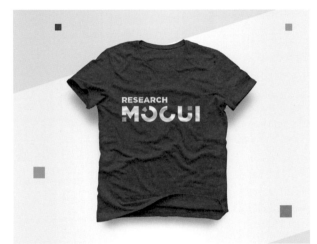

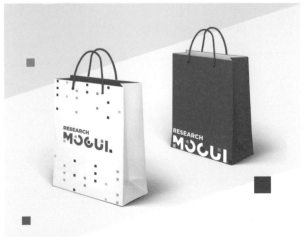

Tip **無線電信號的波紋設計**，發送品牌的未來性

Surge提供市場行銷創意解決方案和零售市場狀況分析的服務。商標設計靈感來自於品牌名「surge」，其本意為「激增」，無線電信號商標以首字母「S」的一部分做識別，寓意不斷擴大的客戶群體、不斷擴展的資料分析以及更高更遠的目標。整個設計柔和、平衡而又現代，並帶著些許圖章的厚重感。

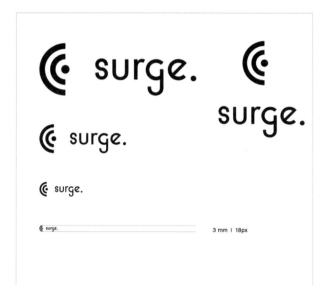

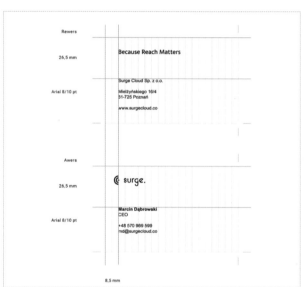

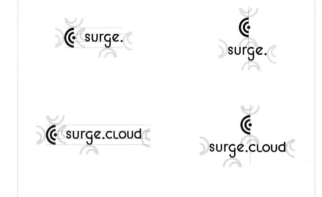

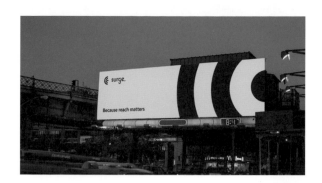

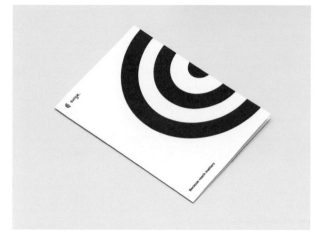

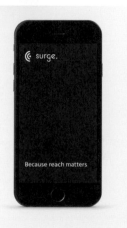

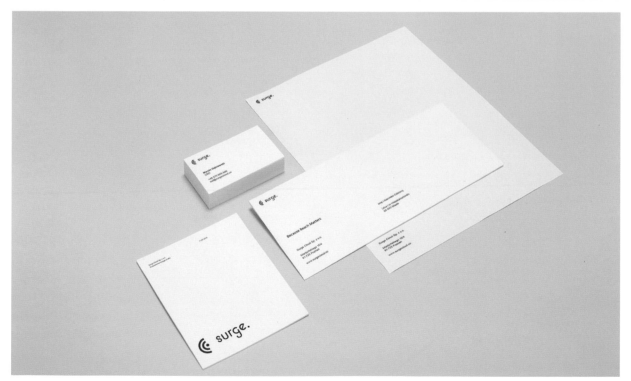

文化類　**CULTURE**

216/271

BULLET INC.

| heritage | art | faith | history | nature | folklore | study | tourism |

8 ELEMENTS OF FUJISAN (Mt.FUJI)

設計過程

商標代表了公司或某個品牌。我認為，商標設計中最重要的就是要理解其服務物件的特性，也可以說是「個性」，不論那是友好的、真誠的、值得信賴的還是冷靜的。透澈理解這一部分後，設計便會朝著正確的方向展開。另外，主觀想像力也尤其重要。一個商標它可能會用在名片上，也可能會用在企業大樓上，我們要想像出它可能會用到的位置和情境，想像自己是否親自帶著印有此商標的物品並能引以為傲。一旦弄清這些東西，設計靈感自然而來。

功能與美感

我們不能僅僅只去欣賞商標本身，重要的是去看它用於名片、包裝或廣告上的時候是否平衡。人們欣賞一個商標的時候，它已被用在各類媒體上，所以我會在設計的過程中，注意它的功能與美學是否能達到平衡。

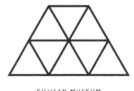

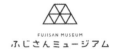

PROFILE bullet-inc.jp

Aya Codama，日本平面設計師，畢業於東京造形大學。她在 AWATSUJI design 設計機構工作七年後，於 2013 年成立了自己的工作室BULLET Inc.，專攻品牌與包裝設計。該工作室自成立以來，多次獲得各類國際獎項。

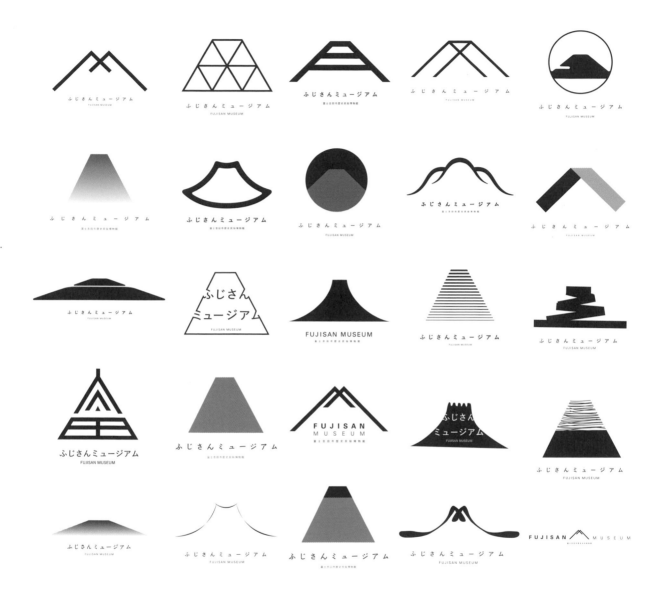

細節處理

前面提到的「理解品牌特性」和細節處理有很密切的關係。比如,一個線條銳利的商標和插圖式的商標,詮釋著截然不同的特徵。要準確地傳達品牌的個性特點,必須注意細節的調整,如線條的粗細和顏色的運用等。人們不會刻意去關注商標的細節,但好的商標只看一眼,便能在他們腦海中留下印記。設計時,我們要換位,即站在觀者的角度去思考它,這樣才能即刻對人產生深刻影響。

當設計在表現信賴、安全、功能等特質時,網格系統和幾何輔助,就會顯得更為重要。但這並非通用於任何場合,例如要在設計裡表現日式筆法時便不適用。回到我一開始強調的,設計風格必須跟隨品牌個性。

FUJISAN MUSEUM | 日本・博物館

Tip 以三角幾何重構經典富士山，烙印簡約印象

富士山博物館商標以富士山的形狀為基礎，內含8個小三角形，分別代表傳承、藝術、信仰、歷史、自然、民俗、學術與旅遊。

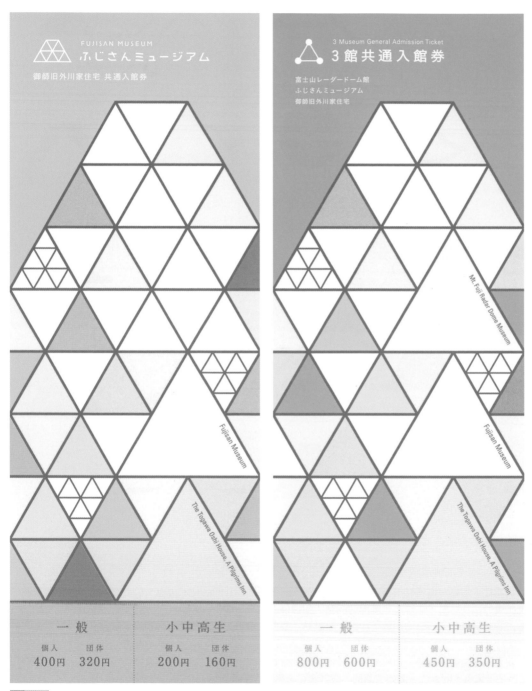

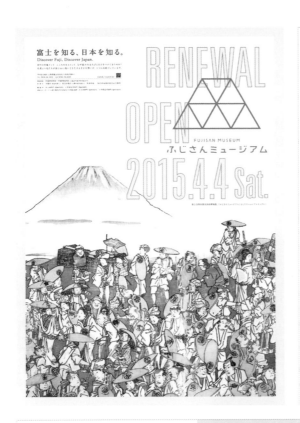

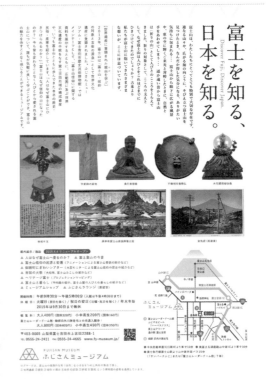

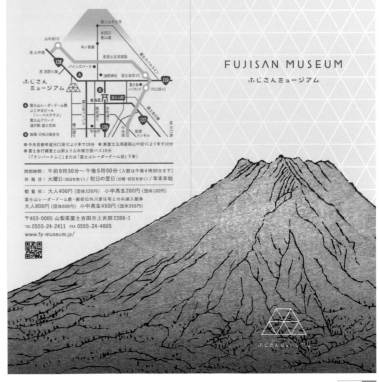

GOOD MORNING

設計過程

在設計過程開始之前，我們會和客戶見面討論品牌的DNA是什麼。討論很重要，它決定了商標應該承載的理念和價值。然後我們要確定最核心的部分，一旦確定就要考慮如何設計一個恰到好處的商標。

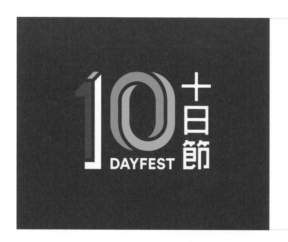
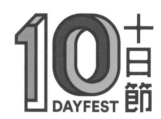

PROFILE www.gd-morning.org/jim

黃嘉遜（Jim Wong），出生於1980年代的香港平面設計師。與夥伴創立了工作室Good Morning，專注於形象標識、展覽和出版物設計。Jim認為唯美動人並非創作的重心和最終目標，優秀設計應傳達出資訊的本質，並以提升人類生活快樂為宗旨，傳播積極向上的價值。

功能與美感

這取決於公司的背景。比如說，若是
非常專業的金融公司，就應該相當理
性地處理商標設計，而若是一個手工
產品或者藝術活動，就需要注意情感
傳達的問題。

細節處理

就像我之前提到的一樣，注意細節是
商標設計中很重要的一環。商標設計
不同於書的插頁設計或是包裝設計，
商標需要運用到各個媒體，可能是小
小個兒地放在一張卡片上，也可能是
被放大在隧道入口處的看板上。我喜
歡看起來平靜、俐落、整潔的平衡形
式。我認為細節處理並不需要複雜的
精煉和反覆的推敲，而是設計的時候
非常小心注意細小的部分，比如說對
齊上的微調整，同時要注意正負空間
的處理。

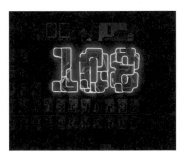

「一個好的商標，需要與眾不
同，並能反映品牌核心價值，帶
給觀者很深的印象。我喜歡嘗試
不同形式和形狀的可能性、去做
識別設計的延展。重要的是，**我們在做設計之前一定要明
確設計思想和價值。**」

10DAYFEST | 香港 · 年度文化節

Tip 幾何切割立體互扣圖形，塑造異業合作精神

社會創新節（十日節）是香港理工大學賽馬會創新設計院（JCDISI）的年度
旗艦活動，以「設計與社會」為主題，舉辦展覽、工作坊、電影會、沙龍、
講座等活動，讓社會創新概念普及化。商標以「10」作為主要元素，利用幾何切割營造出立體的錯覺，而互相緊扣的幾何圖形反映出十日節的精神：合眾、跨界及共同實驗。充滿活力的色調顯得友好親近，增強了商標與周邊商品的凝聚美感。

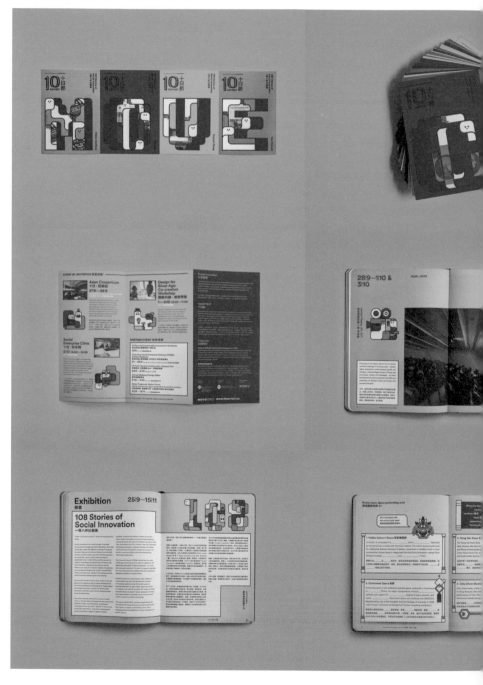

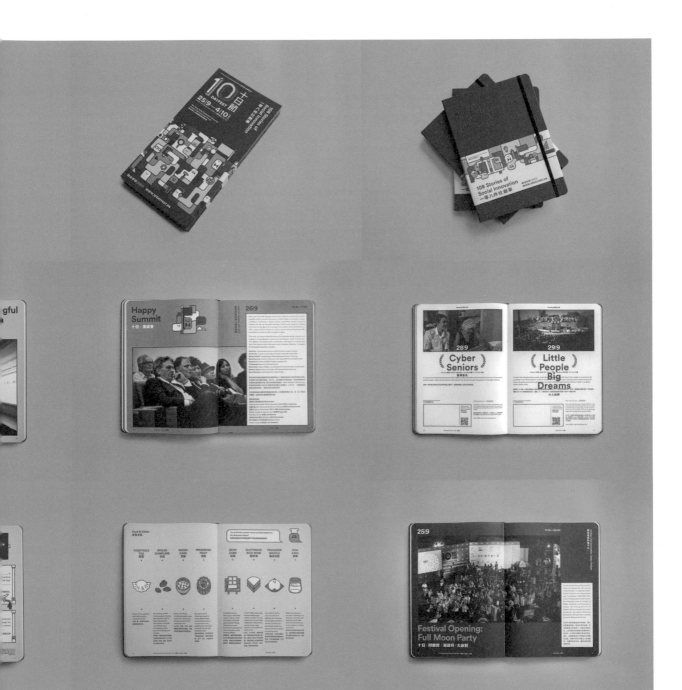

Sagmeister&Walsh
www.sagmeisterwalsh.com

Tip **歷史悠久的神聖幾何網格**，體現猶太神聖精神

猶太博物館位於美國曼哈頓上東區一座漂亮的七層大廈內，主要展示猶太藝術和文化，是美國傑出的博物館。重新塑造這個博物館的形象，其目的是把歷史和現代聯繫起來，吸引不同年齡層的觀眾。新的形象體系，從商標到各種圖案、圖示、字體設計以及圖解說明都是建立在「神聖幾何網格」之上。該網格是一種古代的幾何體系，六芒星便是依此體系而成的。

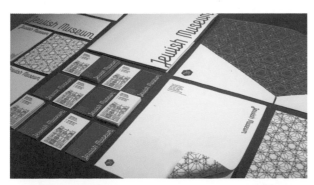

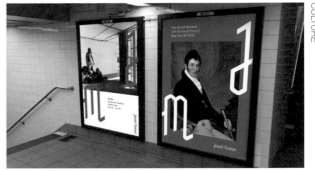

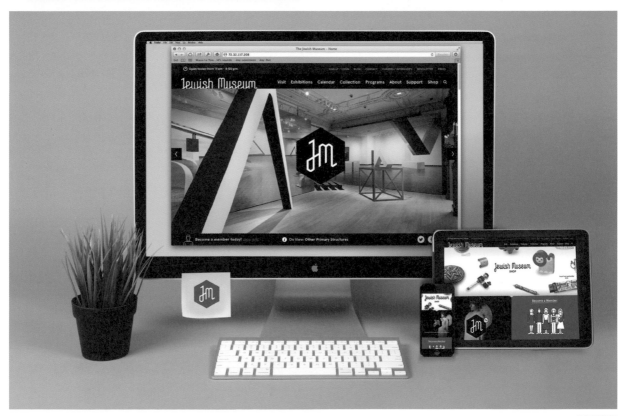

Tip 拆解汽車牌照代碼，變身靈活多變的城市代碼

平訥貝格（Pinneberg）城市博物館，側重於歷史、文化和藝術類作品的展出。商標以該鎮汽車牌照的代碼PI為主要元素，設計師將PI分解為三個不同的幾何形狀，通過位置變換創作了一個靈活多變的商標。

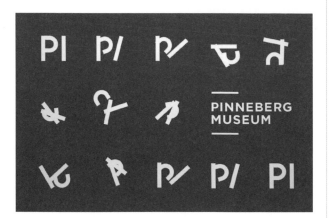

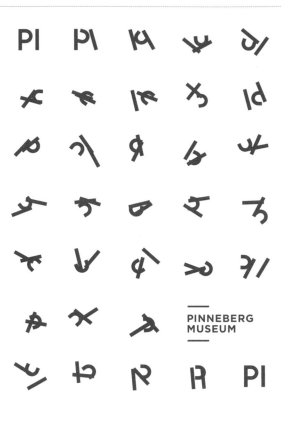

PI + ▪ = PI

SINGULÄRLOGO IM QUADRAT
Das Singulärlogo im Quadrat kommt zum Einsatz in Kommunikationsmaßnamen für Ausstellungen und Veranstaltungen des Pinneberg Museum.

Maße

Quadrat
100%
52 x 52 mm

Stamm
100%
5 x 30 mm

Bogen
100%
15 x 20 mm

I 3 mm Schutz-raum zum Rand

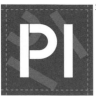

Farbigkeit
Das Singulärlogo im Quadrat kommt primär negativ rot zum Einsatz. In Fällen, in denen dies nicht möglich ist, wird die positiv rote Variante verwendet.

Größen
Mindestgröße: 8 mm Seitenlänge

PINNEBERG
MUSEUM

Wortmarke einzeilig X = 10 mm bei 100% Basisgröße

X
3/7X
X

PINNEBERG
MUSEUM

Wortmarke zweizeilig X = 10 mm bei 100% Basisgröße

X

PINNEBERG MUSEUM

5/7X

Schutzraum

X
X X
PINNEBERG
MUSEUM
X

X
X PINNEBERG MUSEUM X
II

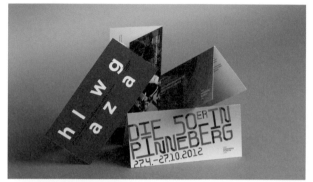

SPACES OF UNCERTAINTY | 匈牙利・展覽

Lakosi Krisztián, Lakosi Richárd, Peltan-Brosz Roland
peltan-brosz.com

Tip 整合工整與隨機元素，傳達理性思考下的不確定性

Spaces of Uncertainty展覽在匈牙利美術大學舉辦，目的是解讀當下全球化的世界裡存在的多樣性與不確定性問題。商標設計正是多樣性與不確定性的表現。基於網格系統，遵循理性思考和邏輯原理，同時不規律的黑色像素格子又展現了感性的一面。

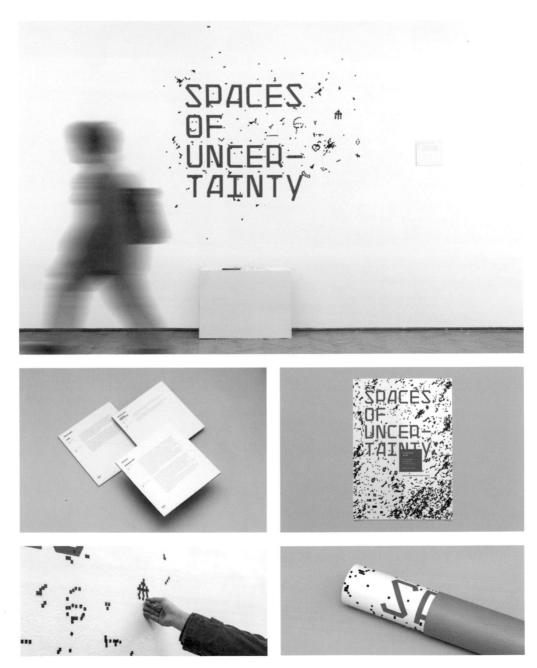

COGROWLAB | 美國・創新合作實驗室

Beard Design
www.bearddesign.co

Tip 無限符號迴圈，象徵無限可能

CoGrowLab是一個注重創新和開放的合作實驗室。設計師抓住了該實驗室創新和開放合作的特點，用多個移動連接而成的無限符號作為商標，無限迴圈的核心是合作概念「CO」，體現他們的工作原則：「創新合作可以帶來無限的可能性」。

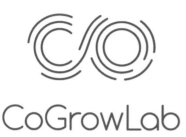

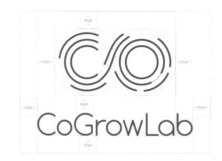

Tip **有機組合的抽象幾何**，呈現空間型態的各種想像

MTRL KYOTO隸屬於Loftwork公司，專門提供聯合辦公空間、咖啡廳、活動場地、個人創作空間等，同時也是京都地區物料展覽館以及Loftwork駐京都辦公室。商標設計是由表示物質、人類、企業、一般物體等四種材料的符號組合而成，符號簡化為抽象形式，旨在激發人們的想像力。另外，基於10×10格的網格系統，該商標實現了多樣的組合。網格不僅是為了讓像素大小達到完美，更象徵了自造者運動中基礎的數位和本質的原子。

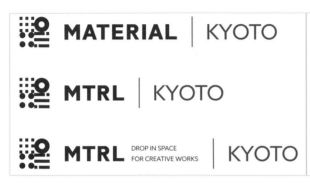

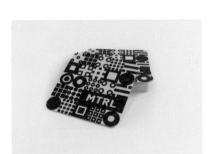

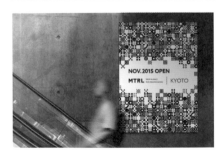
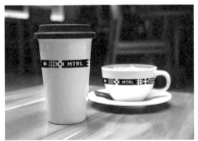

ROOM ONE | 英國・多元文化機構

Tip **多變的造型框線**，有個性又有統一性

Room One是英國倫敦的一家多元文化機構，由多個部門構成，如藝術展覽館、劇院、電影製作、虛擬實境製作等。其形象設計的目的是建立一個統一的品牌形象系統，同時要體現各個部門的個性。設計師把Room One想像為一個空的方框，可以創意地把代表各部門的意象填充進來，既有個性又保證了統一性。

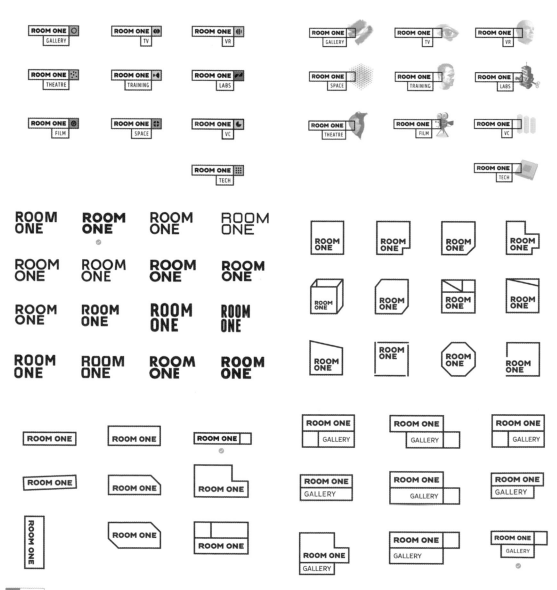

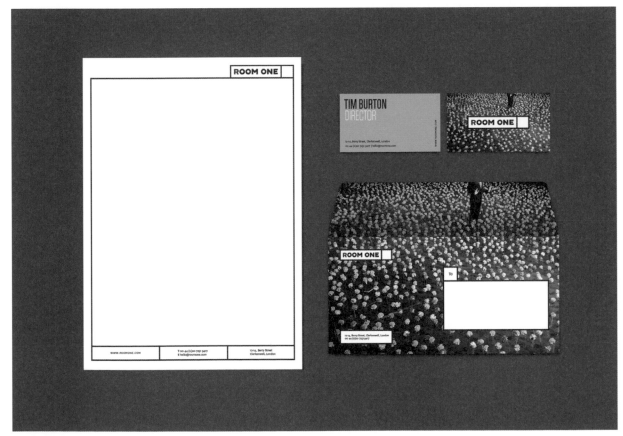

SAASTAMOINEN FOUNDATION | 芬蘭・文化藝術組織

🔍 Kuudes Kerros
www.kuudes.fi

Tip **設計源頭的黃金比例**，打造組織經典感

Saastamoinen Foundation成立於1968年，是科學、文化和藝術領域內的國際性專業組織和影響者。商標設計靈感源於被廣泛運用到藝術、科學、建築、音樂且呈現於自然的黃金比例，黑白兩色遵循黃金分割比例且富有變化。商標中的字母位置並非固定不變，他們可以任意交換位置，形成抽象的組合，尤適用於動畫中，可充分展現其無限變化的字母組合。

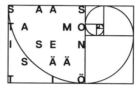
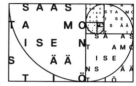

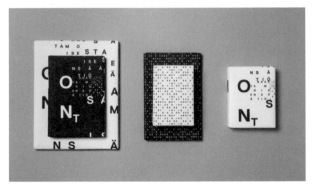

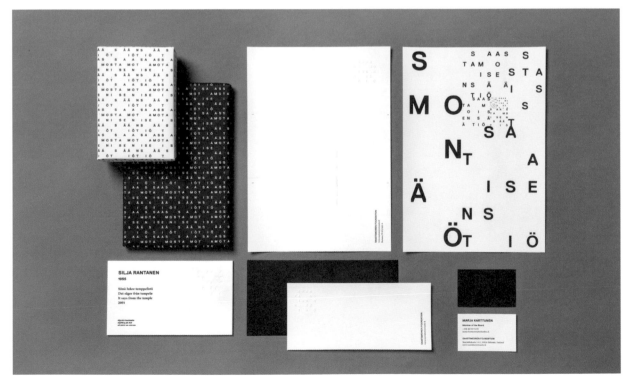

CREA CULTURA | 西班牙・藝術支援組織

🔍 Erretres
www.erretres.com

Tip 現代盾牌徽章，打造極簡低調特色

Crea Cultura是一個年輕而充滿活力的組織，致力於透過藝術進駐的形式，傳播藝術和文化，以及為來自不同國家的藝術家之間的研究與對話提供支援。其商標由盾狀徽章抽象而來，以一種極簡的方式表現了該組織的所在地。

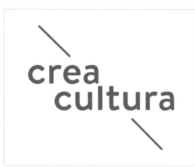

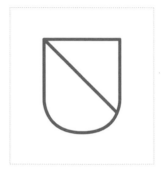

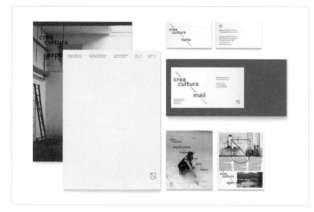

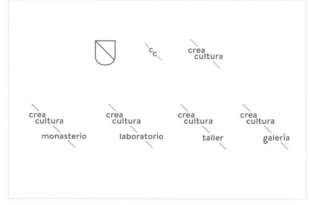

ASTEROIDE FILMES | 巴西・製片公司

Tip **NASA商標的啟發**，創造詮釋空間和無限主題

Asteroide Filmes是一家巴西電影製作公司。其商標的字體設
計啟發於Richard Danne和 Bruce Blackbur為NASA設計的商
標，以及復古的未來主義遊戲Tron等。另外設計師用NASA的
資料照片作為商標的背景、品牌的網站及整體形象，恰當地
表現了該公司「空間和無限」的主題。

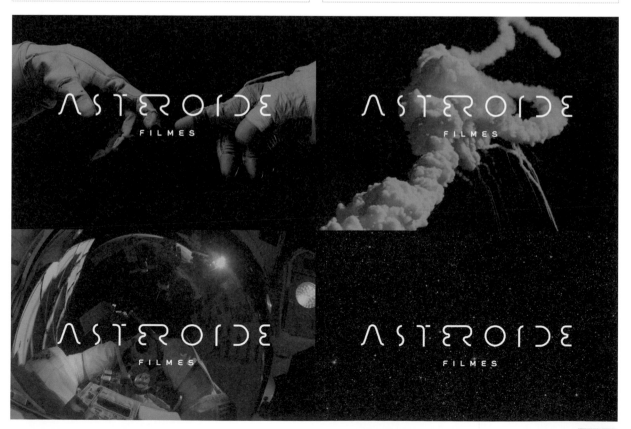

🔍 Dominik Pacholczyk / Metafora Studio
www.dominikpacholczyk.com

Tip 字母正負空間組合，提升專業感的不二法門

Mateusz Trusewicz是一位自由電影製作人，他需要一個非常專業的個人品牌形象來體現他的專業度。商標設計由名字首字母「M」和「T」的正負空間組合而成。

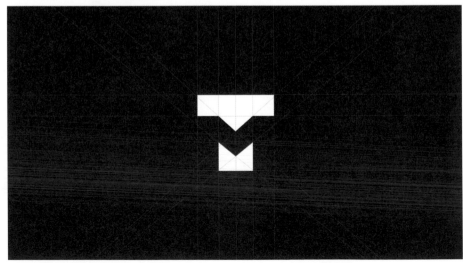

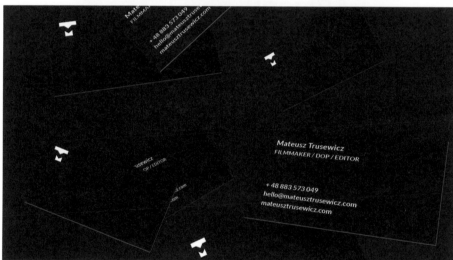

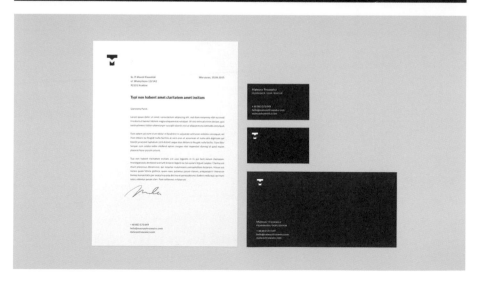

Tip 電影銀幕商標化，電影節可大可小的靈活載體

河濱兩岸電影藝術節旨在讓觀眾進一步瞭解電影與拍攝，每屆都在波蘭的兩個藝術小鎮──卡齊米日多爾尼（Kazimierz Dolny）和亞諾維茨（Janowiec）舉辦，每次至少會有三家帳篷或露天式電影院。第九屆河濱兩岸電影藝術節的商標形象設計源於「電影院銀幕」，銀幕內可填充活動通知及其他資訊與觀眾互動，其形式靈活並可應用於銀幕與海報等不同載體與版面。

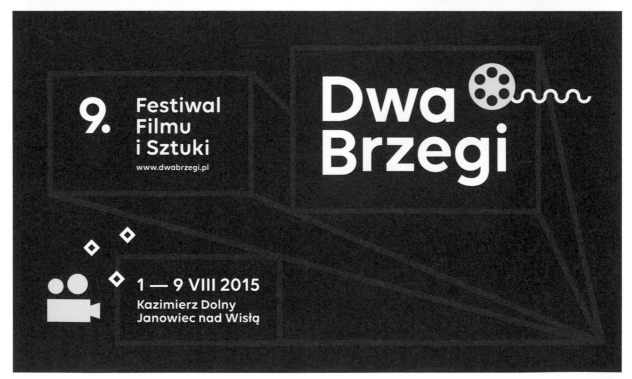

FART | 墨西哥・藝術節

🔍 Emicel Mata
www.behance.net/emiyog

Tip **極簡風格的設計**，拉近現代藝術與年輕世代

FART（Festín del Arte Contemporáneo）是墨西哥瓜達拉哈拉一年一度的節日，慶祝這個節日是為了提升現代藝術和吸引更多喜歡現代藝術的觀眾。這個節日的縮寫完美地展示了一種有趣且相悖的語言，吸引了年輕的觀眾，引起他們的興趣。同時，它也體現了現代藝術輕鬆、大眾化且兼併包容的特點，當然也保持了品質和專業的平衡。簡單的線條、明亮的色彩和各種形狀的組合，給這個城市增添了現代青年的活力。

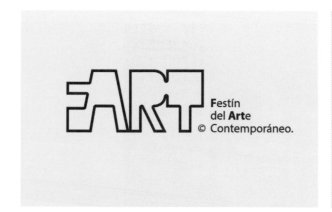

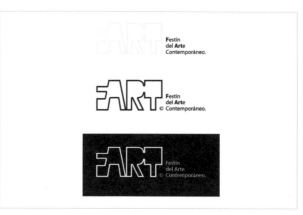

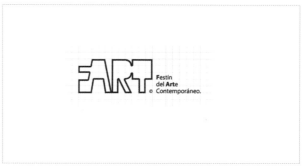

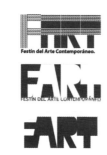

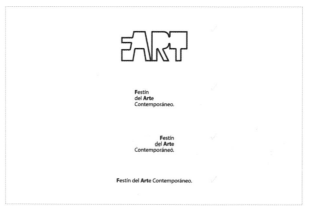

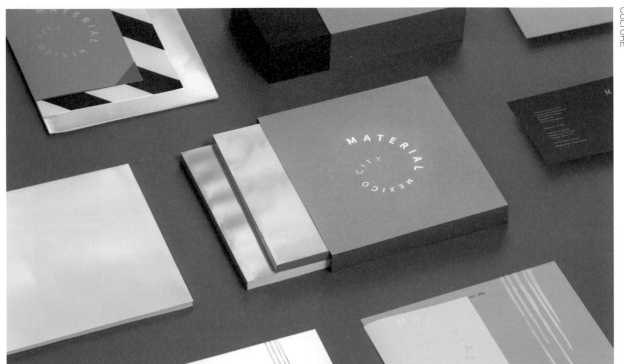

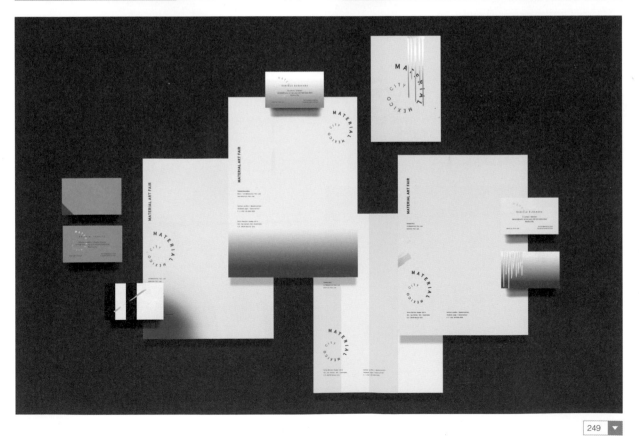

UNIVERSITY MUSIC FESTIVAL | 義大利・音樂節

Giuseppe Fioretti & Andrea Del Prete
www.behance.net/Giuseppefioretti

Tip **缺失筆劃的字母設計**，大膽視覺流暢設計

大學音樂節為期三周，由拿坡里腓特烈二世大學舉辦。商標由三個首字母「U、M、F」構成，它們相互靠近，缺失部分筆劃，但在人們腦海中連貫起來即為一條連續的線條，就如同流動的音樂。整個形式有趣而新穎，比起正規易讀的完整字母，是一次冒險而大膽的嘗試。

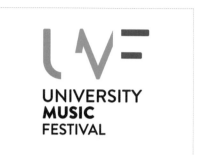

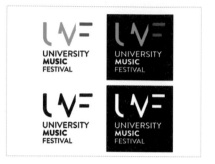

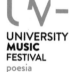
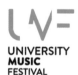
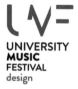

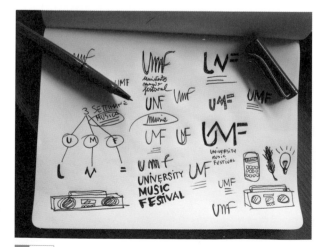

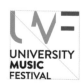
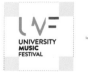

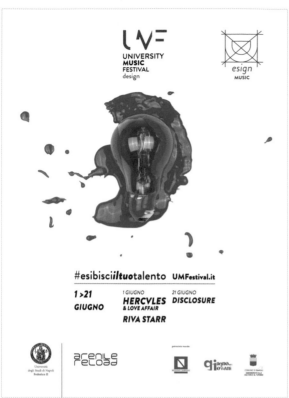

BREGENZER FESTSPIELE | 奧地利‧音樂節

🔍 moodley brand identity
moodley.at

Tip 以水面倒影做創意字形，成為湖畔音樂節的關鍵字

布雷根茨音樂節（Bregenzer Festspiele）是奧地利最負盛名的藝術節之一，以在博登湖畔舉辦聞名，其中露天水上舞臺演出是最大看點。音樂節名稱在視覺配置上被分成沒對齊的三行，這是對博登湖水面、波紋和倒影的詮釋，也是商標設計的主要元素。字母商標和戲劇元素的圖片拼貼在一起，搭配對比色彩，視覺效果突出，以優雅的抽象性吸引了人們的目光。

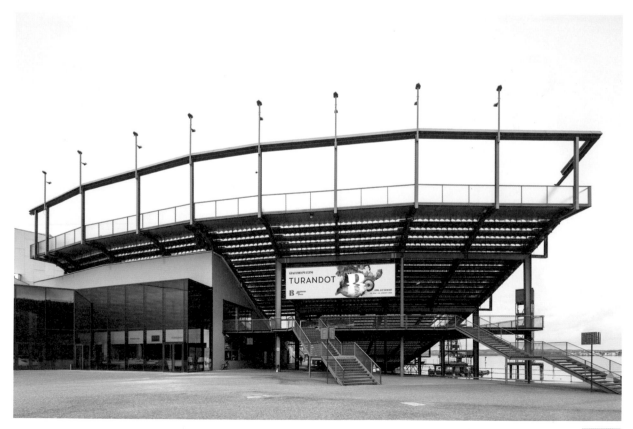

SAINT-ÉTIENNE OPERA HOUSE │ 法國・歌劇院

Graphéine
www.grapheine.com

Tip 巧妙拆卸字母結構，充滿驚嘆號的歌劇院

法國的聖艾蒂安歌劇院始建於1964年，是當地的地標性建築之一。Graphéine工作室為劇院重新創作的視覺形象，目的是通過簡單而實際的溝通，重新建立與城市居民的親密感。新商標結合了劇院外部的建築造型（屋頂）和室內的圓形布局風格，字母「O」保留了上半部分，獨缺底部，這是建築內部圓形結構風格的體現；字母「E」上的半個圓形符號則象徵了屋頂的獨特造型。半個「O」和「E」上的弧線圖案正好組成完整的字母「O」，而「O」的形狀可以讓我們聯想到歌唱時張開的嘴巴，同時它可以表現出強烈的情感色彩，如驚訝、讚歎、歡喜等。

2006

2012

2015

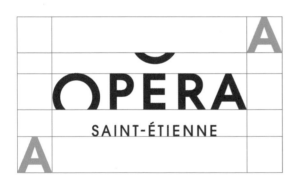

THE HALL

THE SCENE

THE ROOF

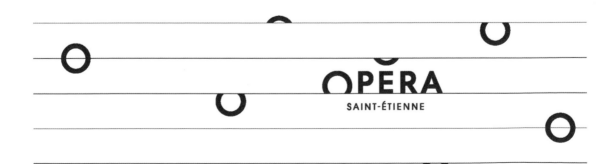

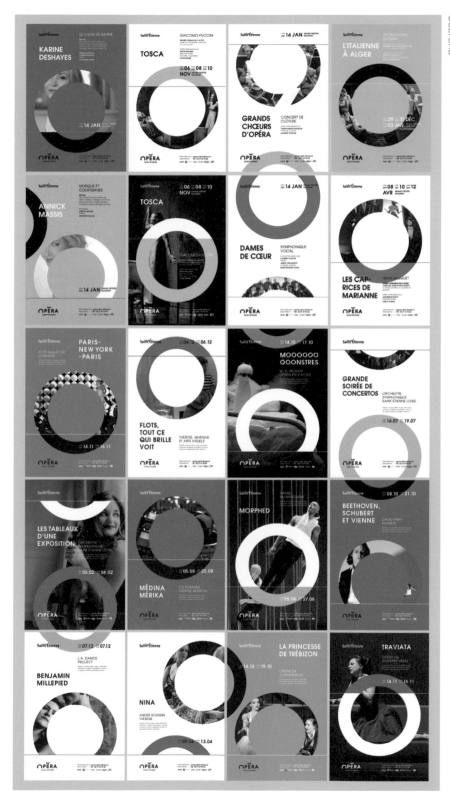

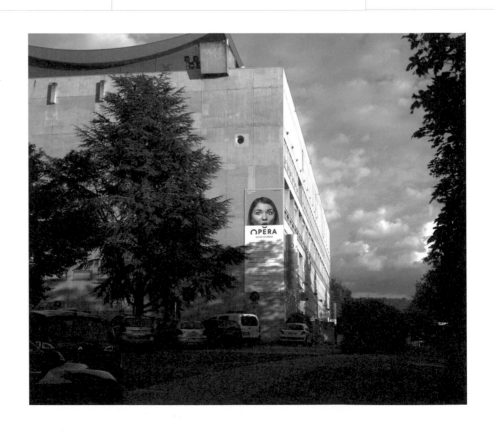

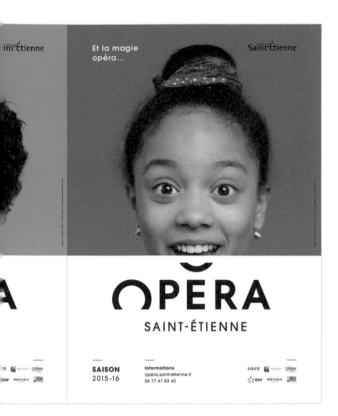

Et la magie
opéra...

OPĚRA
SAINT-ÉTIENNE

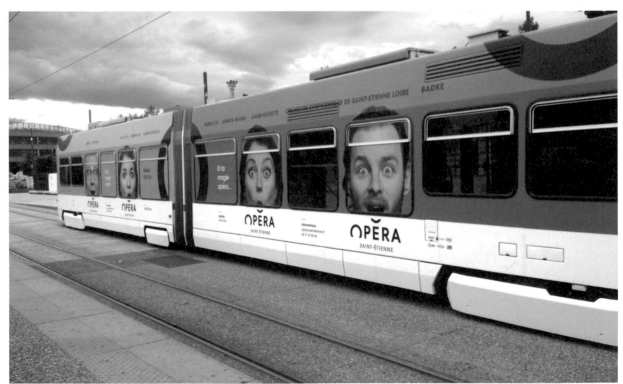

TOURÉ | 墨西哥・舞蹈學校

🔍 Alfio Delgado Ruiz
www.behance.net/alfiodelgado

Tip 利用對比色和字母排列，標榜舞蹈的理性與感性

Touré是位於梅里達（墨西哥尤卡坦州）的一家舞蹈學校，提供芭蕾、爵士、體操等舞蹈教學。商標基於舞蹈動作的概念，其中字母「O」再現了與舞蹈訓練相關的姿勢、位置和姿態。配色上，採用玫瑰粉和藍色來表達情感的對比，玫瑰粉色體現舞蹈感性的一面，而藍色則是教學中負責和嚴肅態度的表現。整體商標簡單而現代，塑造了一個充滿樂趣、令人愉快和愜意的品牌形象。

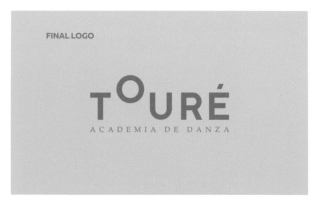

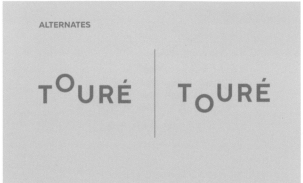

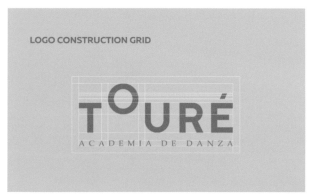

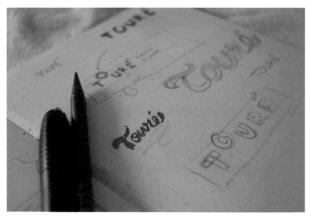

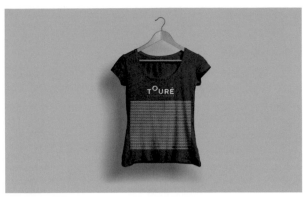

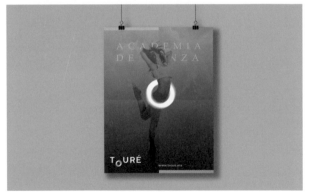

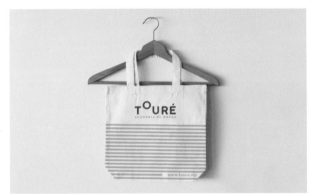

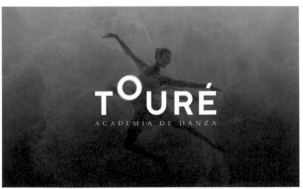

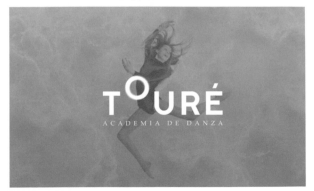

Tip **伸縮自如的像素格**，數位100%的創校宗旨

EDIT是一所致力於數位化設計、行銷和創意行業教學的學校。VOLTA工作室為其創作的新商標沿用之前易識別的黑黃配色、黃圓點以及一個新的口號（顛覆式數位化教育），他們一起構造了一個回應式商標。商標設計基於4x4的網格，每個方格寓意數位化時代常用的像素，其中每個方格透過大小伸縮形成各自獨特的結構，其中的字母相互交錯，真正意義上滿足了EDIT「回應式」的要求，同時刻畫了他們100%數位化的態度。

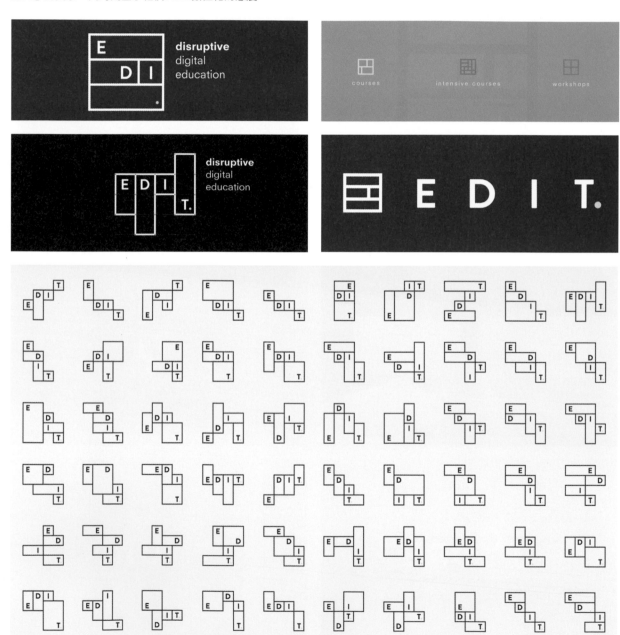

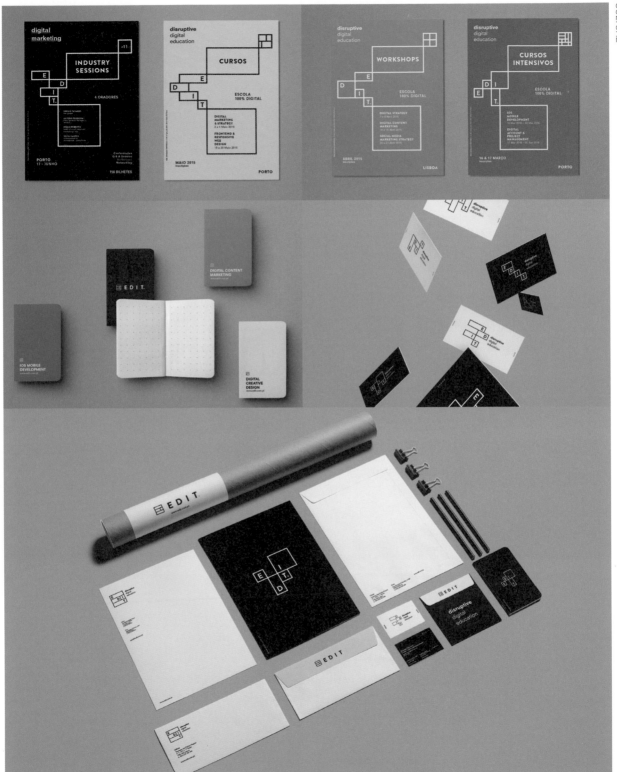

MARTIN COLLEGE | 澳洲・技職教育學校

🔍 Born & Raised
www.born-raised.com.au

Tip **是字母也是圖框**，靈活的商標容器，精準傳達教育的可塑性

Martin學院始建於1976年，設有商業貿易、市場行銷、平面設計、IT、旅遊觀光等相關課程。商標設計是個獨特造型的字母「M」，表示一本打開的書，旨在把成熟完善的職業教育品牌重新定位為有抱負的高等教育品牌。「M」的圖示是靈活的，可以看作一個容器，可複製使用並承載意象。

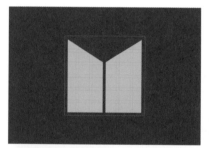
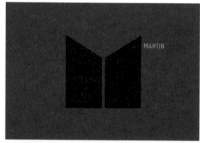
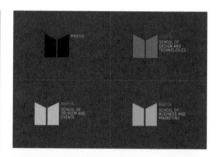

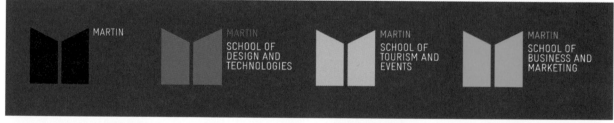

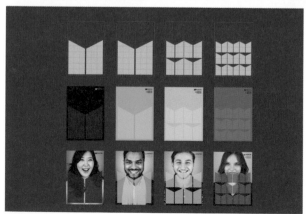
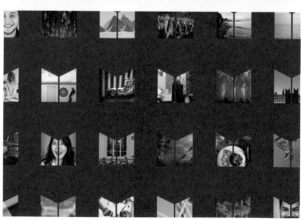

WELCOME
TAKE A SEAT

READY.
SET.
WORLD.

WHERE WE
ALWAYS MEAN
BUSINESS.

WHERE THE
SKY IS
THE LIMIT.

WHERE YOU
CREATE YOUR
OWN FUTURE.

MARTIN

Dear John,

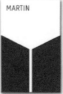

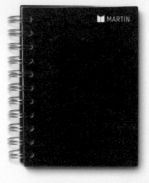

MARTIN

🔍 Wunderbar Creative Agency
www.wearewunder.bar

Tip 利用圓滑及高彩度的字體，表達學習的雀躍感

It's Easy是一家具有15年歷史的語言學校，提倡在快樂中學習。全新的形象設計突顯了輕鬆、快樂的視覺語言，採用圓滑的字體和圖形以及明亮、強烈的色彩，來表達該學校語言學習的趣味性。

HBO-ICT | 荷蘭・課程計畫

 COOEE
cooee.nl

Tip **既專屬也整合的課程密碼**，教育品牌的延展與多樣

ICT是荷蘭阿姆斯特丹應用科技大學的一項學習課程，每個學生將會根據自身的選擇，獲得各自不同的課程體驗。如果把每個人的選課地圖繪製出來，都會是獨特的路線。「選課的排序」作為該設計的基本理念，由此構成的基本形象以多種方式聯結，形成多種設計方案，可用於「課程子計畫」的商標和圖案。將這些基本形組在一起又構成了「HBO-ICT」總體的商標。

HBO-ICT

HBO-ICT
BUSINESS IT &
MANAGEMENT

HBO-ICT
SYSTEM AND
NETWORK
ENGINEERING

HBO-ICT
SOFTWARE
ENGINEERING

HBO-ICT
GAME
DEVELOPMENT

HBO-ICT
TECHNISCHE
INFORMATICA

HBO-ICT

HBO-ICT
BUSINESS IT &
MANAGEMENT

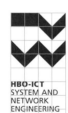
HBO-ICT
SYSTEM AND
NETWORK
ENGINEERING

HBO-ICT
SOFTWARE
ENGINEERING

HBO-ICT
GAME
DEVELOPMENT

HBO-ICT
TECHNISCHE
INFORMATICA

BASIC SHAPES

GRID

COLORS

DROP SHADOW

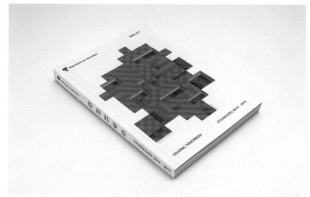

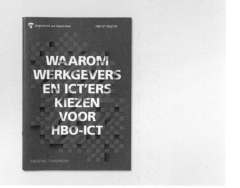

DIRECTION ÉDUCATION CHALON-SUR-SAÔNE │ 法國・教育機構

Graphéine www.grapheine.com

Tip 鉚釘工具字，宛如拼接玩具的教育品牌

Graphéine工作室為Direction Éducation Chalon-sur-Saône創作了一系列由鉚釘組成的設計，包括商標、圖案、插圖和一整套訂製字體。這些多彩的「工具」組合，給人一種拼接玩具的感覺。每一個字母包含兩種不同的「工具」，疊加起來就可以創建大小寫混搭的五彩資訊。

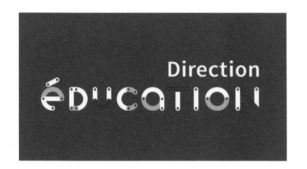

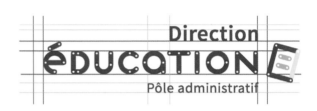

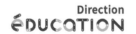

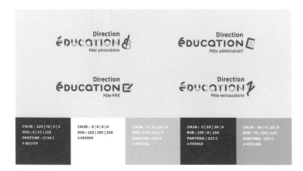

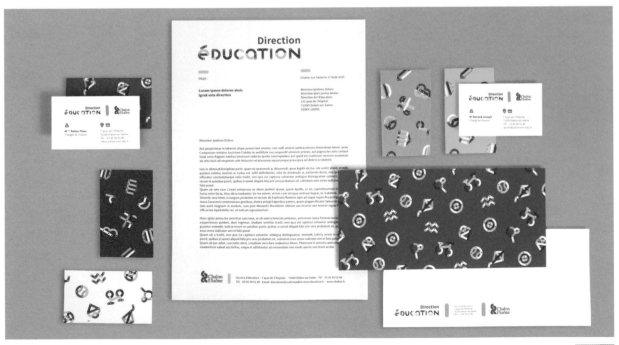

Tip **單靠字母的排列組合**，通用性高的有力識別

大學校長聯席會議（CPU）的全新形象設計以「C、P、U」三個字母為核心元素，這三個字母的設計和組合，旨在創建一個有衝擊力的商標，並能適用於現代通信工具。新的商標設計沿用了之前商標的藍色，從色彩上保證了其延續性。商標中，「C」居於「P」的正上方，它們右邊為大寫的「U」，給人韻律節奏感，同時凸顯了大學在社會中的重要地位，並在CPU和大學之間建立一個緊密的聯繫。

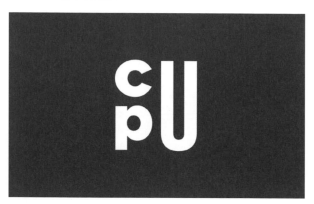
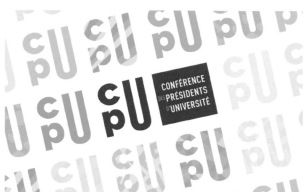

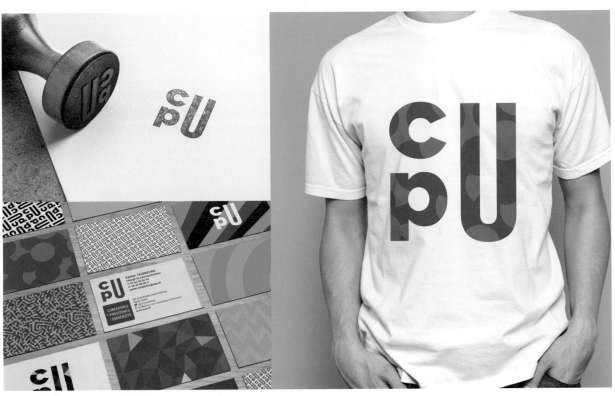

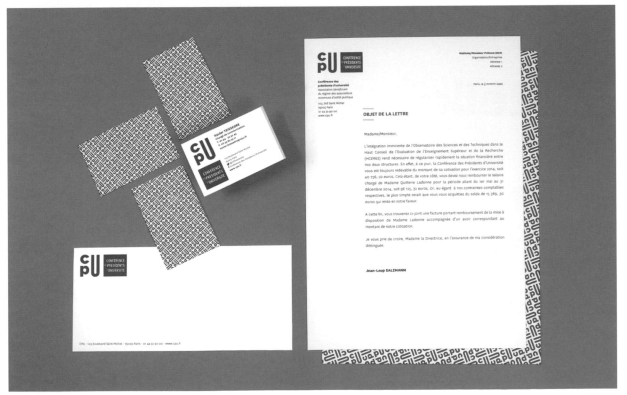

線上專業的誠心建議

① **尋找靈感**──不苦等靈感敲門，先用關鍵字搜尋，再用字體先試試。先試字體，永遠是最好的開始。

② **魔鬼細節**──追求完美字形間距，對齊上的微調整，更要注意正負空間處理。確認字間數值是否合適？曲線是否完美無節點？比例是否恰當？符號和文字的排版是否精確？甚至註冊商標符號®在商標中的位置是否恰到好處……等。

③ **最佳工具**──善用網格系統來梳理及整理設計。尤其是表現信賴、安全、功能等特質時，網格和幾何輔助會更顯重要。

④ **定位溝通**──傾聽顧客，要盡可能獲得多且詳細的資訊，再以這些資訊為基礎，找到關鍵字畫草圖。

⑤ **載體通用**──不能光欣賞LOGO本身，要留意它用在名片、包裝或廣告上時，是否平衡？

設 計：Esteban Oliva
www.estebanoliva.com

設 計 : Forma & Co
www.forma.co

設 計 : Sense
www.senseadvertising.com.au

設 計 : United Design Practice
uniteddesignpractice.com

Va Pensiero Va Pensiero Va Pensiero

設 計 : Valerio Scarcia Graphic Design
www.valerioscarciagraphicdesign.com

croque monsieur
LITTLE FRENCH BISTRO

croque monsieur
LITTLE FRENCH BISTRO

croque monsieur

croque monsieur

croque monsieur

croque monsieur

croque monsieur

croque monsieur

croque monsieur

設 計 : Lara Khoueiry
www.behance.net/KhoueiriLara

THE ITALIANS
KITCHEN AND SPIRITS

WEDOBSON
—ウエドウ培煎—

設 計 : The 6th
www.the6th.it

設 計 : U&M
www.fenxiangad.com

設 計 : Ginger Monkey
www.gingermonkeydesign.com

設 計 : Anagraphic
www.anagraphic.hu

設 計 : tegusu
tegusu.com

TALKIN' THREADS
LIMITED EDITION

設 計 : One Design
www.mauriziopagnozzi.com

VICTORIA·MAX

設 計 : Igor Bubel
www.igorbubel.myportfolio.com

TOSTADO
CAFÉ CLUB

設 計 : the brandbean
www.thebrandbean.com

PORTLEBAY
POPCORN®

設 計 : the brandbean
www.thebrandbean.com

設 計 : CRE8 DESIGN www.cre8.com.tw

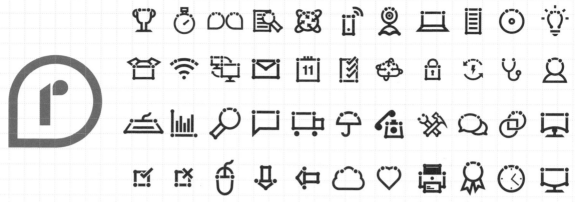

設 計 : Side by Side
www.side-side.co.uk

Original

Symmetry

Revised "e"

設 計 : Codoro Studio
www.codorostudio.com

設 計 : Esteban Oliva
www.estebanoliva.com

(LIMETECH]

設 計 : MAROG Creative Agency
marog.co

watercube

設 計 : quattrolinee
www.quattrolinee.it

kǎkǎtu
Parental Protection Platform

kǎkǎtu
Parental Protection Platform

kǎkǎtu

設 計 : POT Branding House potbrandinghouse.com

webowa.pl

webowa.pl

設 計 : tzke
www.tzke.pl

TravelPass.

TravelPass.

TravelPass

TravelPass

TravelPasss

設 計：Unfold
www.unfold.no

HAUSTRAKS

設 計：Yarza Twins
www.yarzatwins.com

 Niche — Moscow

設 計：a-ya design
www.a-yadesign.com

設 計：Studio Daad
www.studiodaad.nl

設 計 : Ines Cox
www.inescox.com

設 計 : manuel de simone
www.cargocollective.com/demone

パズル
楽園
PUZZLE GAKUEN

設 計 : tegusu
tegusu.com

Nanjing
Youth
Festival
南京青年文化周

設 計 : thonik
www.thonik.nl

LA CHAMOISE

BRASSERIE ARTISANALE

設 計 : Antoine Gadiou
www.antoinegadiou.fr

NORDIC FOOD

THE FOUR ELEMENTS

| EARTH | FIRE | AIR | WATER |

設 計 : de+st studio
www.deststudio.dk

T co

&

& co

Hamburg jewelry design

Child collection · Junior collection · Teen collection

設 計 : Studio Gambetta
www.studio-gambetta.ch

設 計 : Ermolaev Bureau
www.ermolaevbureau.com

設 計 : Polygraphe
www.polygraphe.ca

MICHIKO

設 計 : h3l
www.h3lweb.com

swalle

設 計 : The Box Brand Design Ltd.
www.boxbranddesign.com

MANGROVE™

設 計 : Slawomir Barcz
www.be.net/slawomir_barcz

Δήμος
Θερμαϊκού®

 / Αλιεία
Μηχανιώνας

 / Παραλίες
Θερμαϊκού

 / Οινοποιία
Επανομή

設 計 : Ideal Design
www.idealdesign.myportfolio.com

合作者 : bigO

設 計 : Studio Nugno
www.studionugno.com

致謝

SendPoints 在此誠摯感謝所有參與本書製作與出版的公司與個人，該書得以順利出版並與各位讀者見面，全賴於這些貢獻者的配合與協作。感謝所有為該專案提出寶貴意見並傾力協助的專業人士及製作商等貢獻者。還有許多曾對本書製作鼎力相助的朋友，遺憾未能逐一標明與鳴謝，SendPoints 衷心感謝諸位長久以來的支持與厚愛。

好 LOGO 是你的商機 & 賣點

用風格為品牌賺錢，從名片、提袋到周邊商品，都是讓人手滑的好設計

編著　　　SendPoints

封面設計　木木 Lin、詹淑娟（二版調整）
內頁構成　詹淑娟
執行編輯　柯欣妤

行銷企劃　蔡佳妘
業務發行　王綬晨、邱紹溢、劉文雅
主　　編　柯欣妤
副總編輯　詹雅蘭
總編輯　　葛雅茜
發行人　　蘇拾平

出版　　　原點出版 Uni-Books
　　　　　Facebook: Uni-Books 原點出版
　　　　　Email: uni-books@andbook.com.tw
　　　　　新北市 231030 新店區北新路三段 207-3 號 5 樓
　　　　　電話：（02）8913-1005 傳真：（02）8913-1056
發行　　　大雁出版基地
　　　　　新北市 231030 新店區北新路三段 207-3 號 5 樓
　　　　　24 小時傳真服務（02）8913-1056
　　　　　讀者服務信箱 Email: andbooks@andbooks.com.tw
　　　　　劃撥帳號：19983379
　　　　　戶名：大雁文化事業股份有限公司

初版一刷　2018 年 12 月
二版一刷　2024 年 6 月

定　　價　600 元
ISBN 978-626-7466-16-2（平裝）
ISBN 978-626-7466-20-9（EPUB）
版權所有•翻印必究（Printed in Taiwan）
缺頁或破損請寄回更換
大雁出版基地官網：www.andbooks.com.tw

BRANDING ELEMENT LOGOS 4

EDITED & PUBLISHED BY SendPoints Publishing Co., Ltd.
PUBLISHER: Lin Gengli
PUBLISHING DIRECTOR: Lin Shijian
CHIEF EDITOR: Lin Shijian
EXECUTIVE EDITOR: Tang Yuqing
ART DIRECTOR: Lin Shijian
EXECUTIVE ART EDITOR: Lok Hoi Yan, Chen Ting
PROOFREADING: Sundae Li

國家圖書館出版品預行編目 (CIP) 資料

好 LOGO 是你的商機 & 賣點 / SendPoints 編著.
-- 二版. -- 新北市：原點出版：大雁文化發行，
2024.06
288 面；　19×23 公分
ISBN 978-626-7466-16-2（平裝）

1. 標誌設計

964.3　　　　　　　　　　113006096